室內空間表現法
提案致勝關鍵！用圖像説好設計

作者─────Drew Plunkett 卓‧普倫科特

譯者─────張紘聞、林慧瑛

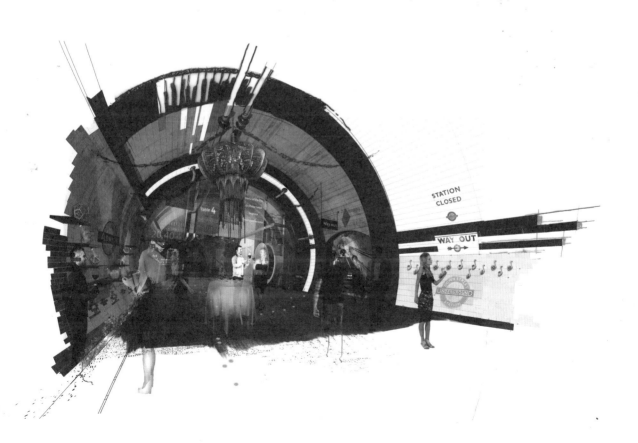

國家圖書館出版品預行編目 (CIP) 資料

室內空間表現法：提案致勝關鍵！用圖像說好設計
／卓 · 普倫科特 Drew Plunkett 著；張紘聞，林慧瑛譯 . -- 初版
. -- 臺北市：麥浩斯出版：家庭傳媒城邦分公司發，2018.08
　面；　公分 . -- (Designer class；6)
譯自：Drawing for interior design, 2nd Edition.
ISBN 978-986-408-384-8(平裝)

1. 室內設計 2. 空間設計

967　　　　　　　　　　　　　　　　　107006872

DESIGNER CLASS 06

室內空間表現法：

提案致勝關鍵！用圖像說好設計

作者　　｜卓·普倫科特Drew Plunkett
譯者　　｜張紘聞、林慧瑛
審訂　　｜張紘聞
責任編輯｜施文珍
美術設計｜白淑貞、鄭若誼、王彥蘋
行銷企畫｜呂睿穎
版權專員｜吳怡萱
發行人　｜何飛鵬
總經理　｜李淑霞
社長　　｜林孟葦
總編輯　｜張麗寶
副總編　｜楊宜倩
主編　　｜許嘉芬

出版　　城邦文化事業股份有限公司 麥浩斯出版
　　　　地址：104台北市中山區民生東路二段141號8樓
　　　　讀者服務專線：02-2500-7578
　　　　Email：cs@myhomelife.com.tw
發行　　英屬蓋曼群島商家庭傳媒股份有限公司城邦分公司
　　　　地址：104台北市中山區民生東路二段141號2樓
　　　　讀者服務專線：02-2500-7397；0800-033-866
　　　　讀者服務傳真：02-2578-9337
　　　　Email：service@cite.com.tw
　　　　訂購專線：0800-020-299（週一至週五上午09:30 ～ 12:00；下午13:30 ～ 17:00）
　　　　劃撥帳號：1983-3516　戶名：英屬蓋曼群島商家庭傳媒股份有限公司城邦分公司
香港發行　城邦（香港）出版集團有限公司
　　　　地址：香港灣仔駱克道193號東超商業中心1樓
　　　　電話：852-2508-6231
　　　　傳真：852-2578-9337
　　　　Email：hkcite@biznetvigator.com
馬新發行　城邦（馬新）出版集團 Cite(M) Sdn.Bhd.
　　　　地址：41, Jalan Radin Anum,Bandar Baru Sri Petaling, 57000 Kuala Lumpur, Malaysia
　　　　電話：603-9057-8822
　　　　傳真：603-9057-6622

總經銷　聯合發行股份有限公司
　　　　電話：02-2917-8022
　　　　傳真：02-2915-6275

製版印刷　凱林彩印股份有限公司
　　　　版次：2018年08月　初版一刷

定價：新台幣550元
Printed in Taiwan

作者————Drew Plunkett 卓‧普倫科特

室內空間表現法
提案致勝關鍵！用圖像說好設計

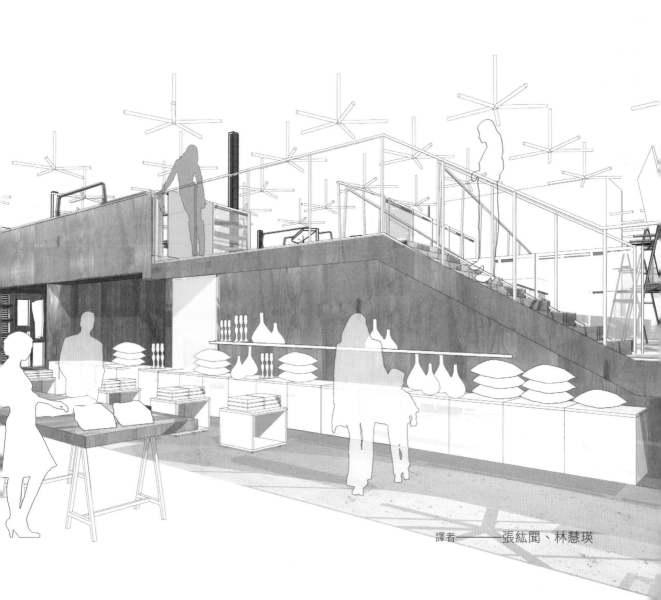

譯者————張紘聞、林慧瑛

目錄

介紹

設計圖説的用途與真義

　　一個好的室內設計方案源起於具創意的構想，而非僅止於設計圖説。儘管一套設計圖説可以透過視覺傳遞設計者一系列的想法或概念，但實際上設計圖説的本質還是在於構想的呈現。而構想能否具體落實，則端看設計圖説是否如實且精準的傳達表現出每個細節。成功的設計圖説往往需要經過一系列的修改，精準地以圖面或文字，表達設計者想要塑造的空間與形式，並賦予功能及價值，且符合業主方的需求，日後如實地傳達給協力廠商及施工方，以利落實施工品質。

　　更精確地説，設計圖説是一種把想法或概念具體化的一種途徑，以現行的建築設計或室內設計領域而言，雖説不見得一定得採用設計圖説才能作為概念溝通的工具，但就實務上，設計圖説的確是最快速且最有效的方法，用以呈現設計概念。

　　時至今日，設計圖説因應科技發展也有了更多元的呈現形式，手繪圖或針筆圖已不再是現今設計圖説的主流，取而代之的是不同設計者會採用個人習慣的表現方法來作業。當然，因應不同的方案項目，採用不同的表現方法，重點還是在於表現方法能否具體地呈現設計概念。本書想建立的觀念即是：在方法不拘、工具不限的傳達方式下，設計師於實務上應建立起本身對於設計圖説的生產標準流程，且內容應能夠直接且精要地表現出原始設計構想，才是本書想強調的重點與意義。

上　電腦繪圖拼貼出來的設計圖説，當中利用材質圖塊及人物、構件加以拼貼表現設計紋理及質感。

下　利用電腦3D建模並加入燈光、顏色材質，呈現戲劇張力的效果，不論2D或3D電腦繪圖都能發揮擬真的效果。

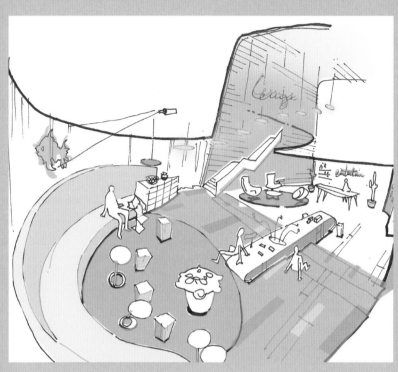

上　本案例是手工繪圖描底，在用電腦上色增加圖面豐富性。

下　本案例是利用電腦繪圖清楚展示新舊結構與細部構造，而在3D建模檔案中，也可以調整適當視角，呈現空間的主題性。

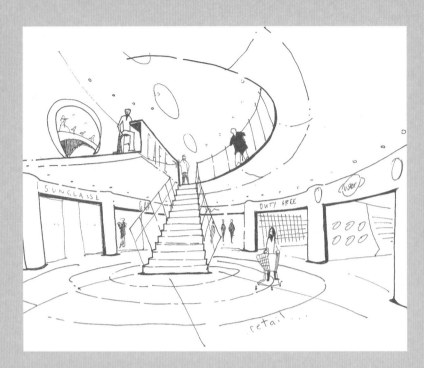

左　本案例是手繪的透視圖，當中，設計師針對細部材質及空間感透過手繪起巧表現出來，但這是需要經驗及練習的。

　　在經驗的累積下，專業的設計者大多能透過熟練的製圖技能，快速、本能地將心中的想法更貼切地表達出來，然而這個的生產過程需要反覆思考及重複改圖，讓設計圖說的內容更符合設計者的想法，或更能廣泛地呈現設計概念的全貌。好的設計圖說不但本身內容豐富，且能加強設計者的表達能力，更有信心地說服業主接受或認同所提出的設計方案，這才是設計圖說最核心的價值與用途。

　　設計工作畢竟偏向藝術性質，依賴靈感的啟發，或許有經驗的設計者比起初階者，更容易克服這一個鴻溝，但不可諱言，單單就製圖這一個作業過程，是難以對設計者產生靈光乍現，雖是一個雙向的互動，但不保證強迫性地繪圖就可以啟發創意、找到靈感，而生產出引人入勝的設計方案或作品。這時，或許停停筆、轉換心情，更能夠讓靈感聚焦，讓設計概念找到一個對的出口。

　　這就涉及設計圖說在各階段性的任務及用途，每一個好的想法或構想在設計發展的過程中，不可能一開始就有一個完整、無缺陷的成果，設計討論

的過程中，設計圖說就是擔任一種溝通的工具，把一些好的想法、短暫的激盪、激勵人心的創意，藉由不同階段的設計圖說，累積成一個符合業主期待且滿足設計需求的最終定案，設計圖說在過程中，就是讓想法充分被討論，而從眾多方案中，能夠讓設計者及業主清楚地認知，心中所屬意而決定選擇的最後方案。

　　當然，繪製出一系列好的設計圖說，不僅需要專業，更需要經驗的累積，但其最重要的價值—呼應之前所提及的—設計圖說應能如實地傳遞設計者的構想，才算達到最重要的功能與目的。許多設計從業人員也認同，一個好的設計概念或構想，必須配合一套完整的設計圖說，才能相輔相成地把設計創意發揮到淋漓盡致，並讓業主肯定設計者的專業與付出。

　　不同的設計階段有各別的設計圖說需求，在設計發展之初，圖說的內容可以很粗略，重點在於設計概念及方案研擬。然而，當初稿逐漸成熟至定稿時，其內容就要更精準、及更完整的呈現設計成

果，並且將相關施工細節或材質、色彩作適當地補充，也應繪製立面圖、剖面圖，把空間相對位置作一完整的交代，在最終定稿的設計圖説中，也應該妥善地將比例及尺寸、甚至設施設備一併完成繪製作業。

此外，繪製圖説的工具及使用上，本世紀已有根本及全面性變革，手繪及針筆已不敷使用，新的科技及方法，更帶給設計從業人員巨大的影響，不僅是生產工具的演變、進而改變了設計者的思考過程，也打破了既有的工法框架，在條件上帶給新世代的設計者，得以嘗試新的設計風格及設計思考。

下　　本案例為電腦建模的等角透視圖，可以讓非專業的人士也清楚理解空間組織與各空間的相對關係，並有助於客戶或業主認知設計成果是否符合期待，可以作出方案選擇的決策。

數位時代的衝擊

　　對於電腦繪圖是否能夠全面取代手工繪圖，新舊世代始終有所爭論。其理由是空間設計偏向於視覺創意，這樣的創作過程在傳統方法上，往往依賴手繪、視覺美感等經驗的累積。

　　當然，手工繪圖本身比起電腦繪圖是較具藝術性及美學價值，但是不可否認，電腦繪圖還是具有一定程度的競爭優勢。傳統設計從業人員認為手工繪圖在草案或設計思考過程中，較容易表達設計構想，操作上較具工作效益。但回顧繪圖工具上的歷史演進，其實有一定的軌跡可循，過往從鵝毛筆沾墨書寫在羊皮紙上，最後進化成鉛筆或鋼筆的使用，而未來電腦繪圖本質上也是一種書寫工具，但其具備的工作性，無庸置疑將會帶來更顯著的效益。

　　雖然近十年間，電腦繪圖才大量發展，但對於室內設計或空間設計領域而言，卻已成為不可取代的製圖工具，其具備的工作效益，首先是數位檔案的傳遞性，比起傳統圖紙，更易傳輸及寄送；另一方面是軟硬體的發展，越來越偏向使用者導向、越來越容易操作，這使電腦繪圖儼然帶動了建築界及室內設計界的第二代工業革命。

　　設計從業人員或許不能全然依賴電腦繪圖來完成設計工作，但在設計過程中，電腦繪圖的確可以增進工作效率及激發創意的發想，因為就室內設計或空間設計而言，傳統手工繪圖對於燈光模擬、色彩表現、材質擬真、透明穿透及光影折射等呈現，是很難跟電腦繪圖想比較的，而這些就是正是室內設計或空間設計的基本要件，如果這些設計要件是電腦繪圖的強項，那麼，手工繪圖全面走向數位化，不可避免的是一個趨勢，而且不可逆。綜上所述，電腦繪圖就目前看來，不僅沒有扼殺設計的創造力及多元性，更激發設計者的設計能量、及突破設計思維的框架。

　　客觀地說，不論手工繪圖或電腦繪圖都不能保證設計品質的好壞，畢竟，那些只是繪圖工具而已，設計品質基本上還是有賴設計能力及概念創意。簡言之，敏鋭度及高品味才是設計從業人員的基本功。但是手工繪圖與電腦繪圖在圖面效果及影像表現上，電腦繪圖比較能讓非專業者理解或清楚體會到空間的感受，且軟體應用上，電腦繪圖也比較有選擇性來讓設計從業人員可以操作。當然，手工繪圖比較需要經驗及時間的累積；電腦繪圖相對的較容易上手，也可以在短時間內生產出絢麗及生動的設計成果。

左　電腦繪圖現在已經成為室內設計師首選的生產工具。

上　上圖為3D建模的擬真圖像，可以使用複雜或簡單的手法，加以渲染相互搭配使用。

下　下圖則為拼貼手法，利用擬真及強化的對比方式，呈現設計風格。

上　電腦繪圖製作的圖像，是
　　表現物理性及氛圍的最有
　　效方式。

下　下圖是一個商業設施的3D
　　圖像，電腦繪圖軟體可以
　　把設計主題加以強化，凸
　　顯設計元素，同時弱化背
　　景構造物，讓客戶的目光
　　聚焦在渲染的空間效果。
　　效果。

右 右圖是立面圖表現細部詳圖的一個案例，電腦繪圖的另一個優勢是針對比例及材質的調整可以快速完成，在施工階段也有賴細部詳圖的註解，才能將設計師的細節要求，如實地傳遞給施工人員來施作，當然，也可以作為方案研擬的探討工具，比例從1／50到1／20，甚至是1／5，電腦繪圖都可以協助這方面的細節工作。

畢竟，繪圖工具能夠具備更佳的表現能力，對於設計者而言，就更易跳脫傳統的思維，而挑戰更多的可能性，以更生動、更逼真、更豐富的設計圖說來打動人心，甚至從2D平面邁向3D立體，來賦予設計成果不同以往的說明力，來讓業主滿意設計者的工作表現。

當然不只於設計成果的表現，電腦繪圖也帶給施工者或是營造端的工作影響，讓施工者可以透過這些設計圖說的內容，更易理解設計者的想法或欲呈現的空間效果，這對於以往設計者與施工者常需頻繁且大量的工務協調會議，來解決施工過程的問題，是有正面幫助的，也可以助於施工的整體效率，讓設計構想可以更完整且正確地，在工地現場被建構成形。

因為建築界或設計界，往往不是只靠一方設計端就可以完成全部工作項目，設計者還有賴其他協力廠商的合力幫忙，因此，電腦繪圖的數位傳輸，就成為取代手工繪圖的必然因素，即時、迅速且大量資訊的數位檔案，自然就被設計業界所接受並廣泛使用。於工地現場亦是如此便利，拍照上傳或是

圖說有誤，也可以利用數位傳輸，即時地把施工問題傳送給設計者，讓設計者可以立即了解問題點，並提供解決方案。當然，不論在今日或未來，數位時代的來臨已經顛覆了室內設計及空間設計的工作樣態，本書希望帶給讀者的，不只是一個結果，而是一個視野，引領設計從業人員去思考整體產業的競爭力。

簡言之，本書希望帶給讀者的不是電腦繪圖軟體有哪些優勢，而是希望影響讀者有更長遠的視野與趨勢，數位時代已經來臨，具備電腦繪圖軟體的能力，在今日室內設計業，已是基本技術能力。更甚是，電腦套裝軟體的功能亦也不斷升級，以期帶給設計者更多的想像及更快、更簡潔的生產流程，對於電腦繪圖產出的2D平面圖或3D模擬圖像，越來越具精緻性與擬真性，且電腦繪圖比起手工繪圖更容易複製及修改。對於現今設計者實務上執行工作，更會透過多個電腦繪圖軟體的功能，來完成不同階段的設計工作，因此，學習電腦繪圖不但是必備條件，更要能熟練地操作不同繪圖軟體，才能發揮競爭力，並完整呈現設計構想。

STEP BY STEP　電腦繪圖基本原則

目前市面上的電腦套裝繪圖軟體，不論是方案發展與簡報展示能力上，均能透過3D建模的功能，達到高質量的工作效能，相關建模的操作流程與程序，基本上是有一定程度的相同邏輯。

雖然其電腦繪圖或3D建模的邏輯有雷同之處，但較花心力的部分是在擬真及渲染的階段，如何透過精細的材質、燈光，並搭配合適的解析度，是需要練習與實際操作的，以下針對這些操作步驟加以說明。

1 建構各單元元件，在上圖示中可以看見空間各元件的構成，與背景結構物的相對關係。

2 建立擬真的等角視圖，在示範案例中一些視角重疊的線段，就會被遮擋起來，提供一個初步的三維空間模型。

下圖提供了2個示範案例，可以看出電腦繪圖軟體的強大渲染功能，一個是強調材質的擬真效果，另一個則是展現設計的形式特色，要用硬調或是軟調的表現手法，則須視設計風格而定。

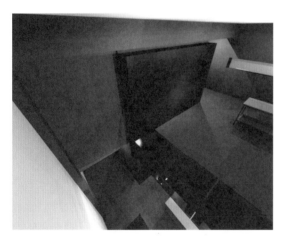

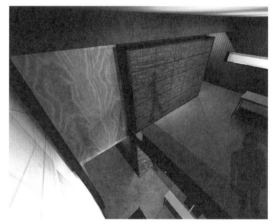

3 初階解析度的渲染，在這個階段會加入材質、紋理及燈光效果，讓設計師初步評估是否為所需要的空間品質。

4 高階解析度的渲染，在調整材質或燈光後，也可能透過不同軟體的搭配，針對定案的設計方案，以高度階解析加以渲染。

對於電腦繪圖的初學者，本書也鼓勵應該廣泛地學習不同電腦軟體的操作方式，這不僅僅能改變繪圖工具使用上的習慣，且能建立電腦繪圖的方法及流程，畢竟電腦軟體新舊版本的推陳出新，在數位時代是很快速頻繁的，擁有熟稔的電腦軟體操作能力，才是每個從業人員根本的競爭力。當然，不易操作或不符需求的套裝繪圖軟體也容易市場被淘汰，這是相輔相成的現象。有好的設計潛力、並具備電腦繪圖能力，同時熟悉操作功能強大的套裝繪圖軟體，將是本書希望讀者或室內設計從業人員，在未來職涯發展，應該具備整體性的學習計畫及職能規劃。

室內設計或空間設計相關的學校系所，也應該為初入學的學子建置或思索這相關課程，讓這些未來的社會新鮮人具備基本技能，並摸索自我運用電腦繪圖的技巧，讓電腦繪圖的熟悉程度，猶如前一代手工繪圖一樣上手熟練，這些都是正向的發展趨勢。就本質上，電腦繪圖與手工繪圖，都是一項必要的專業技能，目的就是精準及有效地呈現室內空間的設計成果，也是幫助設計從業人員在設計階段，能仔細檢視這些產出成果是否符合設計構想的期待。簡單講，這些電腦繪圖的成果，就如同設計師的眼睛一樣，要能確實傳遞空間本質的內涵與特色，所以電腦繪圖就是一種工具，同一套裝繪圖軟體，不同人使用就會有不同的成果產出，而同一個設計師使用不同套裝繪圖軟體，在構圖風格上，也常常會出現是相同的風格。

全　上列三個3D建模案例，是由不同的軟體所繪製，並透過專業渲染軟體加入材質、紋理及貼附家具，呈現擬真的效果。

　　因應不同的設計用途，電腦繪圖也能創造出多種的設計圖樣，如同本頁所介紹的電腦繪圖成果，細部構造拆解圖就是用於剖面施工之用，而材質模擬圖就可以用來傳達表現設計構想，或向業主展示設計成果之用。

　　所以，重點在於具備熟練的電腦繪圖能力，才能如實地呈現設計構想。一個熟悉電腦繪圖的室內設計師，自然不因電腦繪圖的程序與手工繪圖有什麼不同，而影響到設計能力的表現，反之，因為電腦繪圖所具備的多樣性擬真能力，更能具體地呈現設計構想，而這些就是影響空間或室內設計業界多數採用電腦繪圖的決定性因素。本書後續所列的相關案例或圖像都是最好的成果證明。

全　本頁所列的二個3D建模案例，則是由同一個設計師，針對不同工作階段所使用的渲染效果，手工繪圖在材質展現與細部呈現上，就比較有侷限性。

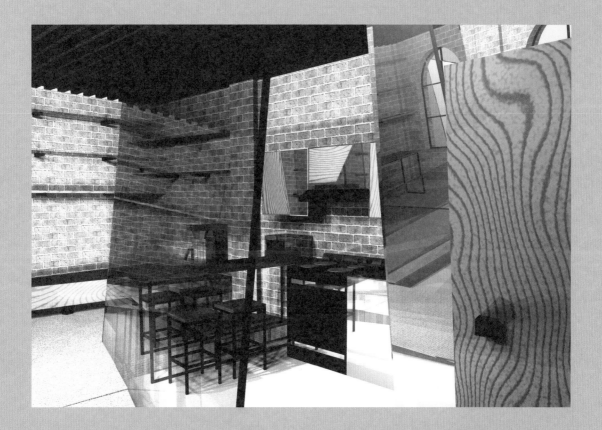

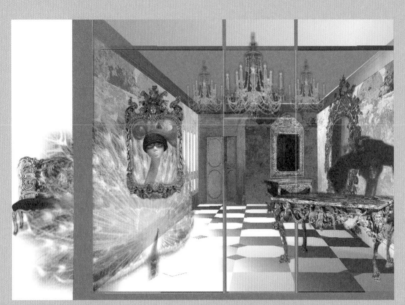

上
+
下

上圖與下圖也是由同一個
設計師所繪製,對於設計
圖樣的呈現風格與選染技
巧,都展現電腦繪圖對於
細節的複雜處理能力。

右
頁
上

右頁上列二個案例,則是
具有電腦繪圖使用經驗的
設計師,如何透過電腦套
裝軟體去表現設計構想,
有些是具像,有些只是概
念,重點在於使用電腦繪
圖拓展了室內設計表現方
法上的可能性。

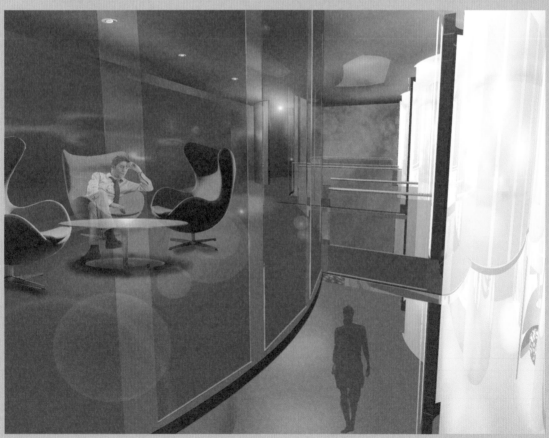

下　本頁下面二個案例，則是呈現電腦繪圖的
　　兼容性，可以把手工繪圖加入拼貼與加
　　工，讓傳統手繪更生動與豐富。

全 右圖與下圖是同一個
設計方案,但是不同
位置的剖立面圖,一
個強調新舊元素之間
的搭配關係與紋理對
比,另一個要呈現新
元素的空間感與邊界
性。

全　上圖與下圖則是不同對比效果的呈現，上圖的對比值較高，且顏色較飽和，呈現清晰的空間氛圍；而下圖的對比值較低，顏色較不飽和，但搭配高亮度的渲染，也呈現獨特的空間美感。

數位時代的未來

本書重點不在於強調電腦繪圖從過去至未來的發展脈絡，但可預期地，未來已可見有快速及重大的發展，且這種發展演變是持續且有潛力的，並會因應設計端、施工端及設備端的多元需求，形成發展的趨勢。

BIM（Building Information Modeling）建築資訊模型就是一個重要的案例，其不僅是垂直整合設計端、施工端及設備端等多項需求的繪圖平台工具，更為不同專業領域開創了通用的操作平台。在繪圖過程中，建築生命週期的前端加入相關施工及設備階段的相關資訊，讓生產流程得以提供後端所需資訊，進行全生命週期的管理與衝突查核，並能橫向整合；也可以即時修改、連動，讓其他介面也可知悉並作出影響性的回應與配合，例如：結構部分位置異動，而機電技師或設備廠商就要一併評估管道或配線是否能整合，而不影響設計成果。這就是BIM建築資訊模型對於設計產業的協調性影響，也是採用電腦繪圖的獨特優勢之一。以往工務會議多在協調及整合不同介面的圖說檔案，現在只需要針對同一電腦繪圖檔案加以檢視，並從衝突問題中找出解決的方案，這就是採用電腦繪圖能增設計工作效能的最大優勢。

隨者電腦輔助製造（CAM, computer-aided manufacture）的發展，也一起帶動電腦輔助設計（CAD, computer-aided design）的軟硬體製造能力，而使設計端到施工端或製造端的工作溝通越來越流暢便捷。網際網路的發達，電腦數控工具（CNC, computer numerical control）可以跨地域將各國設計師的電腦直接傳輸到工廠，進行3D裁切或其他成品製造。電腦編程機械製作沒有侷限直線或曲線，超越以往工地仰賴現場放樣的長度及半徑等技術條件，讓設計師可以更輕易、省時，精準完成樣板或模型的製作。施作成果的品質好壞，將取決於設計師是否能夠精準完成圖說繪製、細部的材質選料、以及適當的五金或接頭固定，所以在設計構想上，與施工廠商的討論協商就顯得不是那麼重要，取得代之的是精準的設計圖面，可幫助施工廠商直接檢討相關建材的施作方式，或工法方面的替代建議，讓設計端與施作端充份溝通。電腦數控工具軟體（CNC）可以發揮各種材料成形的最大可能性，讓自由形體的設計構想透過工業製程，以經濟、合理的製作流程，進行產品生產之控制。

發展至今，電腦數控工具（CNC）已經可以從水平及垂直肋骨的構造形式，與之延伸空間形體的可塑性，擴散空間設計形式的二維框架，並利用最經濟的材料，實踐三維形式的設計方案。本書可預期，隨著更多設計師嘗試並熟練這項技術，將來更多非凡及創新的空間形式，都將可以被創作出來。的確，一些造型複雜而利用電腦數控工具（CNC）生產出來的造型，已經陸續被使用在室內設計領域內，但現代主義學者也提出一個觀點：透過機械製造雖可以完成複雜的施作項目，但其數位化所促成的創造力與生產力，對高技能的勞動力並沒有對等價值的提升，這也是一個省思。畢竟，3D建模的技術，可以輕易獲取或定製出截取自其他人或其他公司的工業產品，本書也作出善意的提醒，電腦繪圖的時代，已不像過去是手工繪圖那樣的精緻及慢工，取而代之的，是更容易被生產或仿製，也應該審慎在設計過程中發揮原創性，避免被認以抄襲或誤會。

3D電腦動畫則是另一個常被使用的功能，它的呈現方式則是由設定好的動線及視角，來作動畫時序的三維空間表現，但比較缺乏空間景深的物理感受。如今受到三維感知技術的提升，及高等級的螢幕顯示，已經可以呈現更具象真實的3D動畫，對於室內設計或空間設計的專案而言，材質的細部呈現及抓到能夠契合主題呈現的動線層次安排，更能成就一個好的3D動畫作品。基於此原則，本書則建議讀者日後在使用3D動畫建模時，應該以觀看者的景度來構思動線安排，並預想每個鏡頭應該被專注到的材質細節，讓光影質感可以透過3D動畫來表現出來，加入音樂等聽覺效果，更能讓3D動畫具有震撼性及注目性，隨著科技的發展，未來說不定也可以表現出觸覺或味覺等實境效果。

對於室內設計業而言，創新遠比平淡無奇容易脫穎而出。筆者認為，還沒為未來作好準備的室內設計師是會被整個時代淘汰的，數位時代的來臨，也會改變室內設計師的思考模式。畢竟，室內設計或空間設計的成果，不僅是涉及設計繪圖的方法，更重要是圖說內容的呈現，能有效且真實呈現設計構想的工具─電腦繪圖，是目前最具優勢的一種表現手法。

上　本案例是在2D的電腦輔助設計（CAD）
　　建構清楚且明確的空間座標數據，這樣的
　　數據資料，就足以轉換成為電腦輔助製造
　　（CAM）所需的輸入資料，將來就可以被
　　製作而安裝在工地來使用。

關於此書

本書著重在讓室內設計師、空間設計師理解設計圖說的用途及功能，與製作好的設計圖說素材及技術。本書以為，好的製圖技巧應是長期練習，並不斷地學習精進技巧與方法，才能夠成就一個完美的設計圖說之方案；當然，從其他案例學習他人如何製圖的技術，並理解當中的理念與優點，也是一個好的方法。因為室內設計師因應不同階段，常需產出許多不同用途的設計圖說，階段性流程或許相同，但因不同設計師而有其的繪圖習慣及簡報特色，呈現的內容常會有些許的調整。因此，本書雖在強調設計圖說的功能性探討，但多少會談及設計構想，而衍生其在2D或3D電腦繪圖上有相對性的影響程度，畢竟，了解其設計構想背後的設計緣起，對於設計圖說的成果，較能掌握其發展脈絡與設計重點。

設計師在同行中要能脫穎而出，透過極具個人風格的設計圖面來呈現設計特色，是最直接的方式，也唯有透過設計圖面的呈現，才得以將個人的設計力外顯。廣義地說，設計師也概分為兩類，一種著重設計概念發想，這種通常花較多時間在草案研擬；而另一種是轉向花比較多的時間解決施工界面與工項整合的實際技術問題，對於方案的執行，有確切的掌握，也是一種足以信賴的族群。無論是

哪一種性質的室內設計師，在工作上還是得依賴設計圖說作為溝通的工具與媒介，只是在呈現的風格與方式上有所差異。

這揭示了一個共通的關聯性：一個設計師的成功與否，與其工作方法有重要的影響，縱使有設計長才，沒有透過適當的媒介呈現，也僅僅是一個想法而已，提出想法不難，難的是將無形的創意具體轉化成設計圖說上的內容，並對繪圖技術的範圍加以詮釋，進化成具個人風格的圖像識別，這也是本書希望能夠傳遞的重點精髓。因此，本書不對特定的電腦套裝軟體提出說明，而是針對繪製圖說作出建議，在每個章節都盡力提出最全面的視野與建議，以整合性的角度來作闡釋。

本書另一個角度是從時代發展的趨勢，提醒讀者電腦繪圖的重要性。技巧熟練的手工繪圖固然可以受到觀看者的注目，但精緻且華麗的數位影像也能引起觀看者相同的反應，電腦繪圖可製作出質量較平均的數位影像，對外部的影響上將比手工繪圖更能控制品質的產出。然而，設計產業的形態演變，對於設計師的設計品質要求至關重要，其壓力是遠高於如幻似真的圖面繪製，其時間與精力的比重，自然地會從耗時的手工繪圖，轉向可有效率生產數位影像的電腦繪圖。電腦繪圖既有初階基本功能，也具有3D影像或動畫的高階複雜技巧。因此，本書在後續各章節提出了許多案例，探索未來有益且具發展性的學習方向。

本書所介紹的設計案例，大都來自專業人士或學生，有的是草案階段、有的是定案階段、有的是施工階段。透過這些設計作品，也可以發現某些案例的風格是很接近雷同，但有些案例或許是相同方案，卻因應不同階段在表現風格上大異其趣，這也是本書希望帶給讀者的另一個觀點。

最後，本書再予強調設計的本質在於創新，這也是為何收錄學生設計作品的原因，畢竟，學生在校操作的設計議題比較不受現實或費用的侷限，因此，在電腦繪圖的使用上，亦有其創新及具實驗性的價值，可以投入不計成本的時間挑戰設計議題的極限，並善用數位媒材的特性，去呈現獨特的設計主題；而實務界的作品，雖不如學生所作的來得天馬行空，但也在電腦繪圖的使用上，有著實務操作與成本考量的基礎，這兩者是缺一不可的，本書也期待在各章節的主題擘劃之下，讓讀者對電腦繪圖的主體價值，有更客觀且全面性的體認。

CHAPTER 1
基本作業

現地測量

　　首先，在進行一個室內設計方案之前，很重要的當然是先了解原始的建築物及各空間的構造尺寸，畢竟，新的設計元素必須取決於原始空間的構成，才能讓新的設計方案與原始室內空間相互契合。當然，如果能取得原始的竣工平面圖那是很便利的，但也要注意核對現地是否與原始圖說相符，務必確認工址的現場每個部位的尺寸，如果有調整或差異之處，就必須回饋到原始圖說，一併修正。如果是沒有竣工平面圖或原始圖說，那進行現地測量則是室內設計工作的第一個準備工作，這部分的作業流程，在手工繪圖或電腦繪圖是沒有差異的，實地調查作業除了確認構造物的真實尺寸，也要把開口部、插座位置、電箱、高程差、甚至是有結構不良、漏水、壁癌的位置，一併清楚量測，以作為提出設計方案的基礎依據，並發掘空間的價值及可以發揮的設計題材。

　　本書也提醒讀者，不管是備有原始圖說或原始圖說已佚失，在進行實地勘察前，還是要先擬定系統性的調查項目，以利到工址現場時可以迅速、且不遺漏地完成所有的量測工作，當然，也有部分室內設計師會進行有選擇性的量測，而不是全面性的，這取決於各個設計方案而定，但重要的是，出門前訂好現地量測計畫，才能夠有精準地的決定，哪些是需要量測或不需要量測。

攜帶一組量測工具

　　當我們進到工址現場，可能常常會因為還在使用中或現場堆置雜物，而無法淨空環境進行量測，所以，需先找一個可以精準測量的位置，通常是牆的交角處，設定為起點，再從起點以順時鐘或逆時鐘作移動式量測，把一個構造物—柱、樑、版、開口等項目，全部量測一遍，以清楚了解相關尺寸，這種移動式量測方法，比起定點式的量測方法較為簡易，不用換算距離角度，雖不像定點式的量測具備較高精準度，但可因應不同人的習慣，順應工址現地情況，快速地完成量測工作，是該種方法的優點。畢竟以單獨作業而言，量測幾個線段以了解整個建築平面格局，採用移動式量測方法，的確較輕便且具操作性，這方面也是業界廣為使用的原因。

　　當然，如果有兩個人來進行量測作業，頭尾各

一個人來手拉捲尺進行長距離的尺寸確認，是工作性比較高且有效率的方式，但要注意的是，捲尺本身具有重量，捲尺的垂落會造成尺寸不準確，當室內空間是方便貼地來丈量時，將捲尺壓在地面來丈量可能是更好的方式，礙於長距離或捲尺本身的固定長度，當牆面距離過大時，也可以分兩段或多段的技巧，來合計牆面總長度；另一種是使用手持式「雷射測距儀」，在距離及精準度上，就可以提供比較好的操作能力，甚至高階的產品，還有內建計算編程，可以加以計算面積及體積，連最基本的簡易型功能，在100公尺的長度距離下，精準度都能控制在正負1.5公厘的誤差範圍內。除了距離的功能，大部份內建有水平精度儀，可以打雷測光投射到牆面上，精確定義測量的長度，避免讀取不適當的障礙物和投影，而且工作性上可以一個人輕易地攜帶操作。所以，本書可以清楚告訴讀者，手持式雷射測距儀已經逐漸取代傳統式拉尺丈量，這是目前產業界的趨勢。

另外，實務上常碰到還有現地建物不精準的問題，例如角隅常常因眼睛視線看起來正交，但這通常不是事實，尤其是越早期蓋的老屋，越容易發現這種施工誤差，所以在現地進行丈量時，本書也一併提醒，除了長邊及短點兩個方向之外，也可以嘗試加入對角線的長度，利用三角形分割的方法，加以確認建物本身是否呈現正交或斜交的情形，當回報辦公室鍵入電腦製圖時，就可以很輕準地將現地建物的情形，如實地轉換到電腦圖檔上。

本書另一個提醒是全室高程的尺寸，就像對角線的長度容易被忽略一樣，除了天花板的高度，其他像是窗戶台高、窗框上緣、地坪高程、台階、樑寬、樑深等，也應在現地丈量是一併量測完成，並建議把高程的尺寸與平面的長度分開紀錄，以便後續可以清楚地判讀與核對。

當然，如果一個案場中又分了很多小的單元空間，也應該準備更詳細的平面圖，才能夠把這些細部的資訊，逐一測量記載在比例尺更大的範圍內。

本書也建議應該儘可能在記憶猶新的情狀下，快速完成電腦圖檔的建置，所以也應該適時以照片或影像等方式，將現地建物的各向位置加以紀錄。過去是沖洗照片，價格及時間上有其限制，但現在數位相片是很普及的，更應該善加利用這些工具，把案場的大小問題都確實拍照記錄下來。

進入現地建物進行第二次丈量工作，重覆確認電腦圖檔裡面的尺寸，這也是業界常常會碰到的情形，因此室內設計師也應該在專業上，適時地提醒屋主或委託人，要保有第二次看現場的彈性，以利後續作業之進行，讓整個程序都是可以被執行的，而且是具有專業的判斷及決策所支持。

TIP 測量工具

底部捲尺，通常由帆布或柔性金屬製成，長30公尺（150英尺），用於測量水平尺寸。頂部捲尺，通常長3公尺（10英尺），材質更為堅硬，用於測量小空間和高度。雷射測距儀則可以計算面積和體積。

Case study 現場量測作業

全　這是一般現場測量的手稿案例，在本圖示的左頁紀錄外牆的尺寸、位置及對角線的長度，而在右頁是與結構柱位置、窗框細部、高程及樑線的位置。

備妥一本素描本以利進行手繪紀錄是第一件事情，而且在頁面內除了繪製牆體位置，也記得預留一些位置讓尺寸紀錄得以方便標註。當然，最難的是現場角度的確認，畢竟現場施作有一定的誤差，而室內設計又難大費周章地動用精密儀器進行量測，因此，建議多量測各向的牆體位置及尺寸，回辦公室進行電腦建檔時，交叉比對尺寸及角度是否正確，重複到現場進行複勘，有時候就變成無法避免的工作。

以本頁案例的作業順序，可以先設定一個起點，一般是以空間的入口處對應圖紙的左下角，以由左到右，及由下到上的方式，以順時鐘或逆時鐘皆可的方式，繞著空間完整紀錄一遍，並將牆體形狀、位置、長度尺寸加以標註，而提醒讀者也應該把空間內部的對角線長度一併量測記錄。而高度在本案例中，就加框標註圓圈分以區別，地坪高程及

開口位置尺寸，則可以塗黑或上陰影，加以表示。

以本頁的案例，也應該要把柱子的位置確實標註，例如柱子本身的直徑及距牆位置，如果是正方形或矩形柱子就應該把長寬尺寸一併丈量。當然，丈量的量測基準就要統一，才能把不同位置的尺寸一致化，例如應該以距牆位置來量測基準，讓外牆表面有飾條造型或墩座的位置可以排除影響，而飾條造型或墩座的位置就應該記錄在牆面的部份，以利牆面進行立面設計時，讓設計師得以掌握原始結構關係。

以本頁上圖的手繪紀錄，可以看出，連同開窗的台高及窗戶大小都應一併記錄在平面圖上，畫虛線的位置就是顯示結構樑的地方，一般也會把樑下及天花的高程一併標示，以利知悉空間的淨高度，這些都是都可利用測量儀或捲尺、長尺完成的工作事項。

從本頁上圖的手繪紀錄的下方，也可以看出，對於這些開口或是開窗的細部尺寸之紀錄，這些雖然不影響室內設計工作的發展原則，但如能確實掌握相關細節，對於日後施工精細度和細部收頭，均有一定程度上的幫助。

在右頁的手繪量測案例中，一些原有結構或舊的構造物，也可以加以思考並利用空間的特色，把創新的設計巧思加入新的設計案例，例如利用剖面思考如何引進天光或加入挑高的層板燈槽，當然，這些手法就必須先了解空間結構相關位置及尺寸，才能落實設計巧思的發揮。

最後，還是提醒讀者，在第一次的現場量測作業後，對於不確定或是有待確認的位置，還是得適時返回工地進行複勘，而這時候就不是全面性的普查，只針對特定的問題加以確認，才能有效地且精準地把現場丈量的前置工作，逐一完成。

右　本圖則是記錄開窗的
位置，及門的造型線
版是否符合現地的尺
寸及角度。

右　本圖是比較簡潔的紀
錄室內淨尺寸，就沒
有紀錄到外牆或結構
的位置。

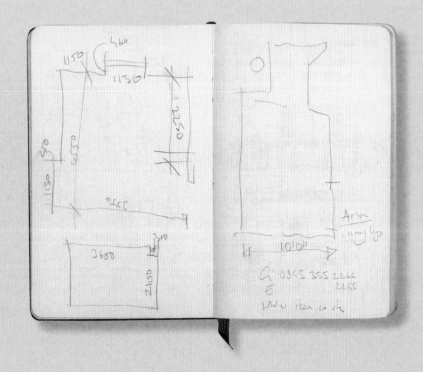

STEP BY STEP 現場尺寸電腦建檔步驟

在完成現場工址精細調查與丈量後，可以著手進行基本圖面之繪製，而第一個步驟一般會從平面圖開始，工程圖學的定義上，會以120公分的高程來切空間的平面，並將平面所虛擬切割到的結構物件，繪製於圖面內，把虛擬的切割面轉化成通用的圖像資訊，讓同領域的專業人士可以透過圖面理解、閱讀平面圖說所傳遞的資訊，這是設計圖最重要的工作價值。為何以120公分當作一個指標高度？是因為這樣的高程可以涵括到大部分的窗戶開口，而高於120公分的位置就會以虛線來表示，而低於120公分的位置就以點線來表示，這是大部分常用的繪圖習慣，本書也建議讀者遵循這樣的繪圖慣例進行電腦製圖的作業。

TIP 剖面線段

在平面圖上如果需要標示剖面線位置，本書提醒：可以於平面外標示，而不用把剖面線延伸整條線段到室內範圍內，以免增加太多線條，混淆平面圖的圖層，適時地在室內範圍旁標示剖面位置，可以提供了解各項剖面位置，清楚了解各個塗層代表的意義及功能，是比較重要的。

1 隨個人繪圖習慣的不同，但在設定基準點上，會以直交或入口處等方式，來當作繪圖的起點，並建構基準線，把四周圍的牆面位置、角度、長度，以逆時鐘的方式（由左到右，由下到上），把四個角建構出來，並記得核對兩向對角線的長度，雖然存在著丈量的誤差，但這個步驟可以幫助我們檢查是哪一個向量產生問題，而需予以校正或進行第二次現場確認。

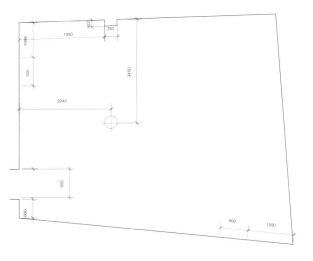

2 下層平面：當外牆面完成繪製後，就可以繼續加入其他各細節的項目，例如：開窗位置、柱子的位置及尺寸、甚至是樑線的位置，如果是高於120公分的高窗或是樑線就可以用虛線方式表示，而天花高程就記得一併量測，並加以圓框以利辨識。

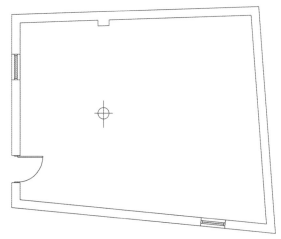

3 上層平面：當完成一個樓層時，第二個樓層（上層）就可以比照外牆位置加以複製，一些空間的細節，就可以直接修改，省去建構外牆或結構柱的作業時間。

4 對於室內設計師而言，除了線段更重要的是尺寸，所以完成電腦建模後，下一個步驟是尺寸標示，可以在同一個平面圖上加以標示，但記得要往外標，不要因為增加尺寸圖層，而干擾圖面的完整性。如果一個平面圖無法涵括全部的尺寸細節，也可以另外開一個圖框，以單線圖的方式，標示尺寸或面積。

5 再來是上部的項目，特別是樑線或天花的位置，一般都以虛線（dotted and dashed lines）作為標示，這也是空間量測應一併完成製圖的項目。

圖樣的選擇

對於室內設計的繪圖工作而言，平面圖及剖面圖是最重要的項目。平面圖的數量就取決於建物或委託範圍的樓層數，而剖面圖就得視其方案的性質來加以判斷，因為剖面圖的功能是呈現樓層的相互關係，因此依據需要切（cut）剖面線（section line）的位置畫剖面圖，才能妥善利用剖面圖的資訊，充分表達設計師想要表現的空間特色或設計巧思。因此，平面圖與剖面圖的呈現方式，是室內設計師很重要的養成內涵，一個訓練有成的室內設計師可以巧妙地在平面圖及剖面圖，利用材質、顏色等空間元素，將新的設計提案結合在既有的空間架構內，並呈現給業主一個完整的設計提案。這些謹慎且完整的平面圖及剖面圖，也鋪陳了後續施工及預算成本的討論機會，讓設計方案可被執行及可被業主所採納。

基本慣例

平面圖基本上是以樓板高程120公分高為繪圖基準，因為在這個高度，大致上可以把窗戶、開口、牆的位置及形狀，清楚地交代於平面圖上，而這些正是影響設計思考的關鍵要素，如果是高於120公分以上的高窗，那就應以虛線一併繪製，當然，這些也都是影響設計決策的重要事項。

基於這樣的理由，繪製平面圖應該依循基本的

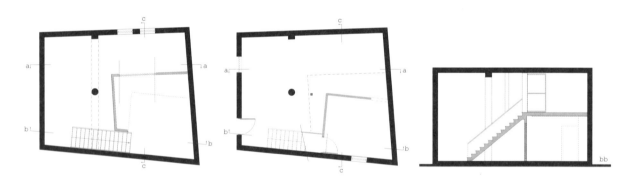

上　本案例可以看到塗黑的部分是既有的建物外牆，而細線是新增加的元素，剖面上灰色的是樓梯的位置，這一些標示方法是目前工程常用的慣例。

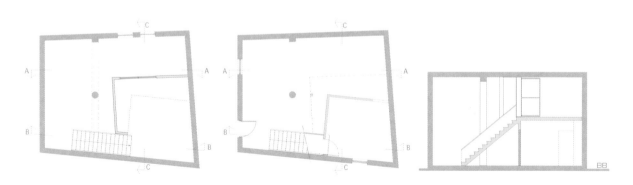

下　這是同一個方案但是用不一樣的色塊表現，現有的牆壁則顯示為淺灰色，以突顯黃色的新元素。

慣例，讓後續施工及預算成本的團隊可以依憑設計圖說，完成後面階段的工作，所以，清楚且通用的繪圖原則就應該被建立，當然也可以因案制宜，作適度地調整，但整體上功能是不能有落差的，例如平面圖的內容就應該涉及上下樓層的關係、而剖面圖的內容與剖面線所切到的位置，這就應該是相符合的。

然而，比較需要注意的是樓梯的表示方式，因為在樓板高程120公分的位置，樓梯是會被截斷的，而在本頁下方平面圖（中間案例），就可以看出樓梯被截斷之位置，而其他揭露出來的範圍，隔間開門處，就應該一併繪圖作一個交代，並且從下方案例可以觀察，應該把樓梯的行進方向，也作一個標示，而方向是指向樓梯的頂部，至於較高的一個樓層（下方左邊案例）可以看到整座樓梯，當然在平面圖中，就沒有截斷線，而應該把樓梯踏步全數繪製完成。

下方左邊案例的平面圖，還有一個細節是讀者應該注意的，那就是虛線（Dotted-and-dashed lines）及點線（Dashed）的使用方式，虛線是表示樓層上部的構造元素邊緣；而點線是表示樓層下部的構造元素位置，這種方式可以將平面圖的不可見之資訊，一併揭示出來。

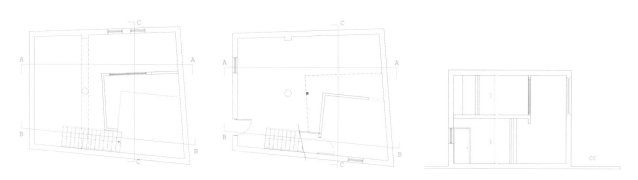

上　同一個方案，在本圖示在剖面線部分採用紅色的線條，在結構體也刪除塗黑的上色。

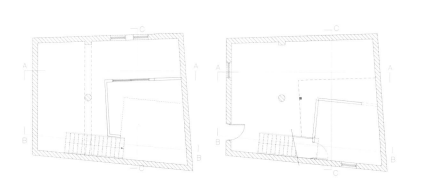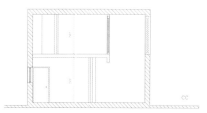

下　本圖示在既有建物的外牆採用斜線的圖樣來標示，可以清楚的呈現新舊元素之間的差別。

STEP BY STEP 從 2D 到 3D 的圖檔建立基礎步驟

一旦將平面及剖面資訊匯入電腦繪圖軟體中，就可以準確地發展出令人信服的三維模型（3D Model），而這種3D視圖是很容易可以加入顏色、材質及燈光來豐富設計內涵。

本頁就有一系列的三維視圖，是很輕易地在電腦繪圖軟體中被建構出來。

電腦繪圖的3D功能，不同於傳統的等角或等邊立體圖，是在於提供更多選擇性的透視圖功能。這些透視圖可以模擬近乎肉眼所見的真實感覺，因此，也更為非專業人士或業主所接受，但也難免有些因過分強調視覺角度，而與原始空間產生落差的問題，但無論如何，回到本書一直在強調的核心價值，任何的設計圖說都是一個工具，如何傳遞設計者想要呈現的空間氛圍，才是真正的重點。

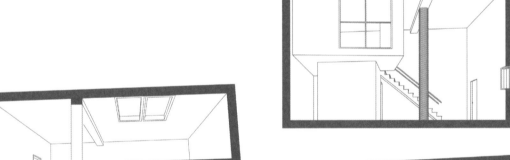

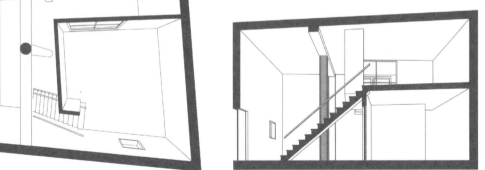

1 這是一個鳥瞰視角的透視圖，從平面開始長成的牆面及柱位，也是最令人容易理解的立體透視圖。

2 這是一個剖立面透視圖，係從平面的關係去呈現垂直向度的空間構成，並以消點的方式，連同後方立面圖一併呈現。

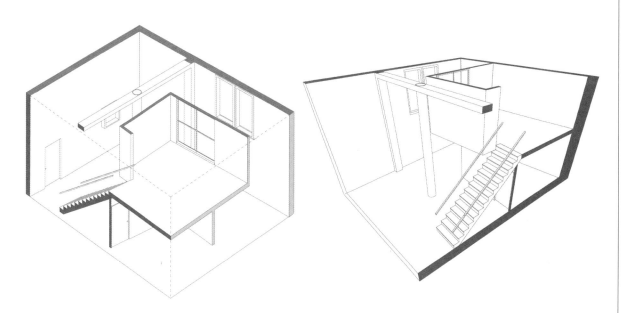

3 這是一個電腦建立的3D模型，可以透過旋轉或拉伸，來找到最適合的呈現視角。

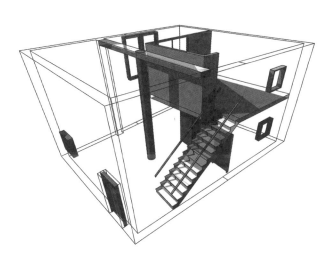

4 當然，也可以透過色調及陰影，來強調空間的構成關係，這也是使用電腦繪圖軟體所渲染出來的視覺效果。

手工繪圖

在傳統手工繪圖的時代，鋼筆及鉛筆是主要的繪圖工具，當需要更精準的線條時，筆的好壞程度就更被重視與青睞，並且在藍晒圖的複製效果上，可以產生更柔軟及更溫和的線條效果。但是現在這個世代，電腦繪圖已經取代了手工繪圖的功能，並且可以產出更精準及更柔軟的線條，特別是在建築業及室內設計業這類，需要大量複製設計圖說的行業。但是在設計草圖或現地測量階段，不可諱言，手工繪圖還是有一定程度的效率性，畢竟在工址現場，不見得可以攜帶電腦直接操作，再者，草圖階段尚未定案，常須因不同設計條件的加入，而須立即調整方案，手工繪圖在這個時代，還是有存在的理由及條件。

手工繪圖工具

毫無疑問，電腦繪圖已經成為執行大型及小型方案的首選工具，但是，對於小型工程項目或階段性工作而言，手工繪圖也不失為一個好的使用工具，以便室內設計師來進行設計工作。

本頁所顯示的工程筆、針筆、簽字筆、尺規、圓形板、三角板等，都是常見的手工繪圖工具，也可以提供一定程度的精準性，而這些工具至今也尚未被淘汰。畢竟，手工繪圖具有一定程度的工作性，在設計發想階段，提供了可視化及組織化的概念呈現，甚至可以透過手工繪圖（Free-hand）直接地將心中的想法，直接透過草圖進行溝通及交流。

上　這些是一些畫草圖常用的製圖鉛筆，自動鉛筆有一些粗細的比寬可以選擇，但，草圖筆就只有比較粗的筆芯，但便於畫草圖打稿之使用。

上　這些是針筆及鋼筆，都是需要添加墨水，筆寬在0.1 和0.13 mm之間，是較適用於正式上色或施工圖使用。

上　這些是圓規，有鉛筆用的及針筆用，至於使用上，則是正式上色或施工圖使用。

上　這些是比例尺及三角板，比例尺有不同的比例刻度可以使用，是用來繪圖及量測長度都需要用到的工具，而三角板有分可調角度及固定角度，本圖示瘩則是有刻度可以調整角度。

下　圓形板及雲型板也是需要用到的，不同的大小代表不同尺度之用，而家具板，就比較固定，同一塊家具板上的圖例，就是同樣相同的比例尺度。

上　這是一個徒手畫的透視圖，可以看
　　到所有的線條都以同一個方向作收
　　斂，而表現出空間的景深，這就是
　　消點的視覺效果，這也是室內透視
　　圖最常用的表現方式，所以，要加
　　以練習並能快速製圖，以免所繪製
　　的透視圖，沒有達到效果，反而，
　　揭露出不足的技術能力。

草案初稿

　　手工繪圖雖然已逐漸被電腦繪圖所取代，本書開宗亦就實務面及學術面，説明潮流變革的原因，但不可諱言的，手工繪圖在想法溝通及草案分析還是有其獨特性，這部分是不會消失的。手工繪圖或是手繪草圖雖然不具複雜性或精緻度，且無法大量複製，但在設計構想發展之初，很多的問題需要被整合，心中的設計方案才能慢慢浮現出來，這時候，當然是以唾手可得或是信手捻來的作業方式，是比較容易被接受的，透過手繪去激發想法並凝聚適宜的方案，就是一種有效率的繪圖方式。因為，室內設計是一種重視美學的工作，一個好的作品往往需要多次的修改及調整，所以手工繪圖就是在正式進行電腦作業前，比較省時且可被試煉精粹的方法。透過手工繪圖，有時候也是在洞察哪一個方案具有獨特性，這時候就不需要精準的設計圖面，而是著重在設計構想的嘗試與選擇。

　　而設計方案越趨向後續階段，手工繪圖的比例就愈趨降低，而電腦繪圖的比例就會增加，因為這時候，需要更精準的尺寸及更豐富的圖面效果作呈現，這是整個設計方案的發展過程常碰到的現象，所以設計界往往有人打趣地説，最好、最後的方案，往往是從垃圾桶中找到那個不起眼的第一個手稿提案。

TIP 手繪線條

手繪圖的線條應該避免有斷線等情形，像右圖的示範，斷續且孤立的線條，比較容易被看出錯誤，且無法呈現線條的筆觸，所以強烈建議手繪圖的線條，應該保持連續性，但這需要大量的練習，去找到自己適合的繪圖方式，另外，就是筆觸的濃度，也應該保持一致性，讓圖面呈現平衡的視覺感受。

角度應該能精準的繪製，尤其是90度直角，保持直角的精準度，可以讓圖面呈現完整性，另外就是45度角及30度角，可以從90度直角去切分，或是用三角板來輔助。

各物件的比例應該準確且符合，所以在練習階段，可以嘗試先固定幾個常用的比例尺（例如1/50或1/100），把符合比例尺的構件手繪練習精準（例如開門、開窗、桌椅、櫃子、家電等），以後就能直覺地把各物件清楚且精準地，組合在手繪草圖中。

　　這並不是在誇大手稿提案的重要性，而是在強調：手稿提案在草案時期，雖然不具有精準度，但其空間發展的創意，如果能被放大且確實執行，那就是手稿提案的重要價值。這也是室內設計及空間設計從業人員最重要的工作任務：找到適合的設計定位，將之融合個人設計風格，並把材質、顏色、燈光及施工等物理條件予以統整，最後務實地興建完成。

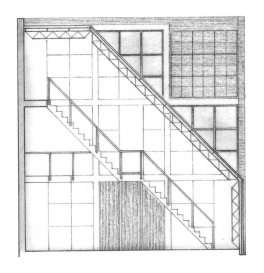

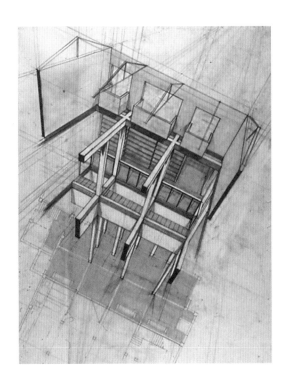

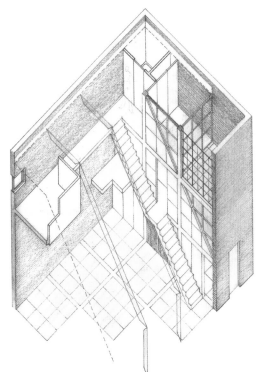

左 上 ＋ 左 下 這一個案例是用鉛筆構圖的，鉛筆線條可以呈現較豐富的筆觸，用於立面圖或剖面立體圖可以看到，比較屬於構造物的外牆與室內的分間牆、樓梯，在色彩輕重上的差異，呈現易於識別的空間效果。

上 這個案例就看到剖面的部分是最重的黑色，地板與牆面、天花之間有不同色鉛筆的顏色區分，而基層部分是有上灰色的陰影，呈現空間結構的立體感。

手繪草圖如何增進室內設計業務的方法，最重要是透過自發性、快速地完成大量的手稿作品，讓手稿草圖不經思索可以無限地把心中構想具象化。目的不是為了一個完美的定位、或是沒有缺點的成果，而是對於空間的觀察，提出一個想像或是願景，這是草案發展階段，最重要的事情。也許手繪草圖沒有很嚴謹的線條、沒有很完整的陰影表現、也沒有光線層次，但可以透過這種方式，把心目中的想法，透過手繪草圖，以連續性的思考方式，把設計構思可以清晰地被定義及被定位。

在手繪草圖的起草圖面，可能只是一些原始區位、泡泡圖例顯示空間的使用架構而已，或是簡單的透視圖標示家具的配置位置，而不具有細節的描述。隨著設計過程的進展，以及室內設計師對於可能性與侷限性的洞察力越來越清晰，這些手繪草圖將變得越來越清晰。這些過程中，2D平面及3D透視是相互交錯使用的，這是一種的離散機制，以確保設計構想可以在所委託設計的空間中被執行，而室內設計工作的成功關鍵，在於設計師可以充分利用既有空間的優點予以彰顯，缺點予以修飾，手繪草圖就是在縱橫的既有條件下，要能將設計師的靈感或是想法，無縫接軌到實質的空間架構內，這就是需要不斷地嘗試或是修改的理由。

要讓這些手繪草圖具有價值及可信度，有一些

上　本圖示是一個曲線的樓梯，線條簡潔俐落，雖然是初稿手繪，但它是由了解樓梯的力學關係和基本階梯所建構的，它還沒有到可以實際施工的程度，但表現了構件單元的美感。

下　這個圖示則是一種非常早期，幾乎抽象的探索性繪圖，僅對設計者本身有意義，實務上比較難有效益。

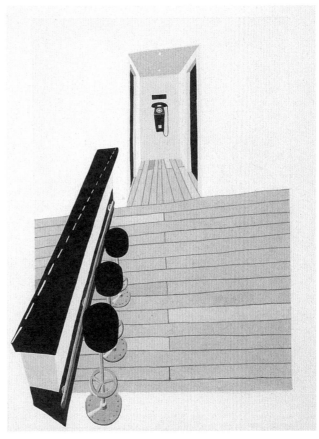

基本原則或是作業方法，就是本書要提醒讀者應該
注意的地方，如果能貫徹這些基本原則，得到完美
的設計解答也就不是難事。

　　首先，比例與視角應該精準且合理。再者，光
線與陰影的表現，應該保持簡單，重點在於呈現量
體的層次。最後，受光面與背光面的牆體色彩，應
該有深淺之分。陰影的邊界，應該清楚地界定且銳
利。另外，每個透視圖或平面圖的光源應該只有一
處，以利了解前後景深關係，並符合繪圖的慣例。
如果光源及陰影的表現太過於複雜，則易於失去空
間的一致性，而不易被理解。

　　本書也提供兩種有效的原則，讓手繪草圖可
以增加說服力。第一個是善用透視圖，且把重點項
目予以強調，而非設計內容或其他雜訊，就省略不
畫，並把透視圖的消點拉近一點，以凝縮視角的聚
焦性。第二個是空間的比例，包含房屋構件及家具
尺寸，這可以讓手繪草圖的空間感大幅提升，並增
加可信度。

左　　這是同一個立面，利用黑白對
比呈現夜晚與白天的感覺，也
是一個明顯的表現方式。

右　　這是一個消點透圖的案例，但
只呈現重點的位置，其他的空
間元素是省略的，這在草圖提
案時，也是常運用到這個技
巧。

STEP BY STEP 繪製手繪透視圖基本步驟

本章節即以單點透視圖的繪製方法作介紹，建立讀者徒手繪圖簡單又快速的製圖步驟，而且在室內設計工作中，是常使用到的方法。

手繪透視圖的重點在於呈現前後物件的相對關係，而不需精準的測量過程，在繪製過程中也允許將物件的高度適當地拉高，這個方式有助於強化消點的視覺效果，甚至有時候會扭曲前後物件的相對比例，這就是手繪草圖的使用重點：在於呈現主題、傳遞設計構想的訊息，而非精準地的進行現場製圖，這個原則是跳脫施工精準度的框架。

在室內空間的透視圖中，道理也是相同的，

尤其是室內空間多數以單消點的透視圖為主，手繪透視圖的價值，在於快速且直接將設計者心中的構思，得以具象化的方式呈現出來，所以在消點的設定方面，通常會模擬正常人的視角高度，把天花板的範圍、四周牆面的牆體及地板的位置給繪製進去，而適當地加入空間元件，例如：隔屏、燈具、家具、人物等，本書也建議繪圖的順序，可以從固定式的部分先著手，如：牆面變化、再來加入天花造型、最後是地坪部分，並可以適當地加入移動式的家具、家電、人物、裝飾品等，以豐富圖面整體的魅力表現。

量測背牆長度

1 這是一個室內空間的背牆，首先要先設定消點的位置，就是以一個正常人的高度來設定消點，後續的空間元件，才能利用這個基準點，轉換到透視圖的消點方向，把室內元件清楚地建構完整。

2 再來是繪製二側牆面位置，上緣及下緣都應以消點為同一個設定基準點，而二側牆面建構出來，就可以形成一個基本的封閉空間，天花及地坪也同時被定義出來。

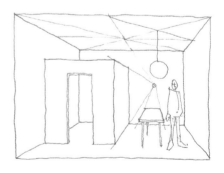

3 再來是增加隔間或是移動式家具，手繪草圖可以概略地把位置繪製出來，尚不需精準的尺寸丈量，所以在繪圖技巧上，可以用二分法的方式定位牆體位置，多數是利用空間斜對角線，就可以完成這個動作，而三分法或四分法，可能就無法那麼直接處理，這是推薦二分法的理由。

4 所有垂直元素在透視中都是垂直的，並且可以從消點的高度，通過縮放在背牆上投射物件高度，完成物件造型的繪製。

繪製背牆長度

1 這個示範案例可以提供初學者,利用平面關係,練習出立體透視圖,稍加練習就可以進階到上頁介紹的方法,平面的基準點是模擬視角的位置,而對應到背牆,就是消點的高度。

2 透視圖的二向側牆位置,就是利用視角的延伸線來發展,並在透視圖的消點,把二向側牆的上緣及下緣繪製出來,而天花及地坪相對的也可以一併完成。

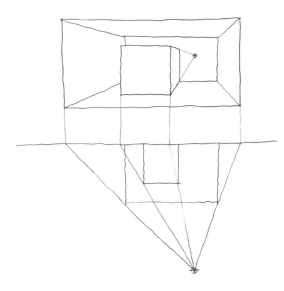

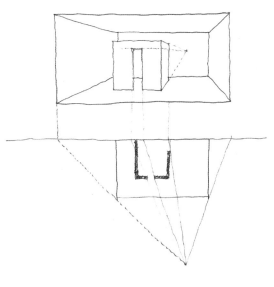

3 固定式或移動式量體在室內空間的繪製方法,與上頁的方法相同,不同之處,就是本頁的方法是先透過平面的位置,加以延伸到立體透視圖,畫圖順序,先從平面延伸到立體透視圖,定義位置再長出高度,而上下緣的線條就利用消點來完成繪製。

4 其他開口或元件細節,比照第三步驟,一樣先確認平面的位置,在延伸到透視圖,並利用消點的高度,確認開口垂直位置,就可以清楚地呈現開口、量體及背牆的相對關係,完成繪製。在此也提醒讀者,練習是增進手繪技巧的唯一方法,透過手作練習,才能自我進步。

等角投影圖（Axonometric）與等斜投影圖（Isometric）

上一節所介紹的消點透視圖，是以人的視角高度來畫透視圖，而整體格局及正確的尺寸，會因為視角的壓縮產生變形量，如果需要等比例的透視圖，本節介紹等角投影圖（Axonometric）及等斜投影圖（Isometric），可以供讀者參考使用。消點透視圖主要以設定消點為視角的端點，而等角投影圖與等斜投影圖則是以水平線為主，視角的端點模擬為無限遠，這是主要的差異處。當然，在應用的便利性上，只要知道2D平面的基本長寬，在加上垂直向量的高度就可以發展成等角投影圖與等斜投影圖，基本上，等角投影圖與等斜投影圖比消點透視圖更容易上手，也可以使用尺規等製圖工具，能輕易完成製圖工作。在室內設計或空間設計方面，也常常把天花或屋頂的部分省略，以鳥瞰的視角，從等角投影圖與等斜投影圖看到整體空間的格局，這是與消點透視圖的使用用途，有所差異的地方。

承上，針對使用用途的介紹，本段落則說明構圖原理及繪圖順序。在等角投影圖與等斜投影圖的前置作業中，均是以平面圖為發展依據，等角投影圖是將平面圖以轉45度的角度（格局未調整展開），讓平面圖與水平基準線有45度的旋轉角變量，來建構平面格局，等斜投影圖則是要將平面圖以轉30度的角度，並將室內格局展開為120度的角度，讓平面圖與水平基準線呈現30、120、30度的旋轉角變量，這是此兩種投影圖的平面預備動作。

TIP　如何畫圓

等角投影圖在圓形是保持不變，但等斜投影圖的3D視圖會變成一個橢圓，只要把平面展開完成，在長出垂直向量的高度，這兩種投影圖，對於圓形或弧形造型的繪圖方式，都是一樣的。

先把平面的圓或橢圓、弧形繪製完成並確認位置，再來確認高度的尺寸，把相同的一個圓或橢圓、弧形作垂直的位移複製，再把上下兩個圓或橢圓、弧形的邊界相接起來，就可以完成一個完美的圓形元件。

在此提醒讀者，此兩種投影圖的元件尺寸是與平面圖等比例的，尺寸長度是與平面圖上相同的。雖然此兩種投影圖沒有創造出模擬人的視角效果，但是在3D立體圖的應用上，是有其說服力與功能性。在兩種投影圖中，等斜投影圖是介於等角投影圖與消點透視圖的中間視覺效果，在3D圖象中，也常被當作渲染或照明上色，可以產生完美且逼真的圖象效果，那為什麼需要區分等角投影圖、等斜投影圖與消點透視圖？主要是應用上的差異。以平面為例，在等角投影圖與等斜投影圖是保持矩形的形態，而消點透視圖是變形為梯形的形狀；而以圓形為例，等角投影圖與等斜投影圖是維持圓形，而消點透視圖則會扭曲成橢圓形，且直徑尺寸會變形，這是主要使用上的原因。另外是畫圖技巧方面，等角投影圖與等斜投影圖只需要簡單的幾何形狀與相應的基本繪圖原則，就可以輕鬆完成手繪或電腦繪圖的建檔，比較容易上手。消點透視圖在手繪方面需要熟稔與技巧，而電腦繪圖相對於消點透視圖是要從建構基本的投影圖，而來調整電腦視角模擬角度。所以，等角投影圖與等斜投影圖，也是室內設計師滿常用於啟發靈感，或用與客戶、承包商溝通之用，本書也一併作介紹，讓讀者可以選擇應用。

另外再補充等角投影圖與等斜投影圖的一個應用上的優勢，就是比起消點透視圖，更易於修改或調整，因為在設計過程中，因應草圖發展成定案的方案，往往需要多方的溝通與確認，免不了需大量時間來修改或是調整設計方案，而等角投影圖與等斜投影圖是等比例、等尺寸的三維視圖，在局部修改條件下，可以針對最小的影響範圍，進行修改，而消點透視圖是針對各元件的相對位置關係，所作出來的視覺模擬，牽一髮就會影響全身，畢竟是在呈現前後景深的關係，很難僅就局部範圍作修改。所以，這也是等角投影圖與等斜投影圖發展至今，所存在的價值與意義，但回歸時代的趨勢，就電腦繪圖而言，等角投影圖、等斜投影圖與消點透視圖在操作步驟上，並沒有什麼異同，均可以視需求加以調整或變化，甚至是調整視角模式，這也是電腦繪圖可以呈現多樣化視覺效果的強項之一。

等角投影圖（Axonometric）

1、把平面圖轉成與水平基準線有45度的旋轉角度，不管是徒手畫或是使用尺規的手工繪圖，甚至是電腦繪圖，在尺寸上都應保持為相同的比例。

2、先畫出外牆及樓板的厚度，再把室內元件依照高度的尺寸，以垂直向量的高程長起來，最後再針對開口部，加入開窗或開門等細部元件。

3、簡單講，完成的等角投影圖各元件的尺寸及比例，是保持不動的，所以，可以利用這個原則，來作最後的檢查確認。

等斜投影圖（Isometric）

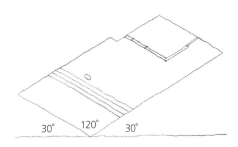

1、先把平面展開成與水平基準線有30、120、30度的角度，如果是初學者，剛好可以使用三角板來加以輔助，這是等斜投影圖被廣為使用的原因，而徒手畫也應該保持或維持這樣的角度比例。

2、再畫出外牆及樓板的厚度，其餘部分與等角投影圖的步驟相同，在此，也提供一個徒手畫的小技巧：可以利用打格線的方式，來方便徒手定位厚度與位置。

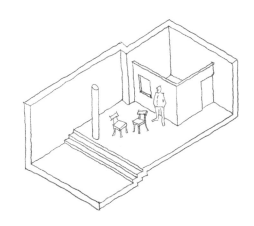

3、由於平面圖是從90度展開到120度，所以水平面的長度會有所延伸拉長，但垂直高度是保持不動的，所以可以利用這個原則，來作最後的檢查確認。

疊圖（Overlays）的使用

室內設計工作是依據既有的空間架構下，發展新的設計思維，所以對於既有空間的限制條件，應該要能符合並予超越，才能提出一個完美的設計方案，所以，疊圖的使用就可以幫助設計者了解空間的基本構成，並知悉提出的因應對策，是否評估可行、有無影響既有的空間結構。不管是手工繪圖或是電腦繪圖，都是需要了解既有的建築物外殼，有無限制條件或實際約束，因此新增加的設計元素，不管是門窗、家具、牆版、或開口都應該是符合既有空間的條件，且是具有高度可行性。所以，本章開頭有談及要進行現場的丈量外，本節就提醒亦應確認新的設計元件，其尺寸及位置是否能吻合既有的空間條件，這是需要經過確認及檢查的，這時候，疊圖就是一個必備的繪圖技巧。在此，提醒讀者千萬不可過於樂觀，如果不檢查測量結果，對尺寸持輕視態度並忽略受限空間的現實，則會產生適得其反的趨勢，造成資源及預算的浪費。

嚴重一點，以台灣近期發生的地震造成房屋倒塌而言，未進行疊圖確認，放縱現場施工任意打牆、剪樑或剪斷鋼筋，會造成結構斷面不足或是應力集中，是有可能損壞既有結構，影響整體建築的抗震能力，這點務必審慎因應。

據此，只要是依照相同比例，既有空間與新增加的設計元素，是可以在同一個平面或剖面，進行檢查與核對，並提供設計者一個回饋，去檢視新完成的空間氛圍是否有達成預期目標，當然，也可以同步解決在評估階段的可行性分析，差別只在於手工繪圖比較直接快速，而電腦繪圖需要精準的尺寸，而需要較多時間來確認，這部分，就整個設計流程而言，是前置作業很重要的一環，佔相對重要的影響關鍵，也應該多多利用此方法來強化設計方案的可行性。

除了方案確認外，也可以透過疊圖的方式，來思考施工的介面問題，例如在室內設計工作，常有的壁面包板或造型天花，依附既有的建築結構來進行施作，可能有露柱或開口，不了解既有平面進行設計方案的疊圖，就有可能造成收頭的細部處理，過於粗糙或誤差；而天花部分，除了有樑下淨高，還有管線的問題，不進行檢查就會有碰撞的問題，這些都是有賴草圖設計階段，就應該思考並進行解決的問題。

那手工繪圖或徒手繪圖可以利用什麼樣的工具來幫助設計者進行疊圖呢？描圖紙（tracing paper）是最常用的工具，紙質較薄且透光，表面適合鉛筆或水性簽字筆的筆觸，且紙質容易切割、撕開，目前也都以捲筒方式製作，所以寬度有一定的尺寸，但是長度可以自由視需求來延伸，使用上很方便且隨意。只要在既有的建築物的外殼、平面圖、或是立面圖上，都可以利用描圖紙來進行設計思考，也不用擔心會影響底圖的乾淨，需要新的版面，就重新撕一張新的描圖紙就可以直接疊圖作業，在手繪草圖階段，這是很方便及節省時間，又可以確認既有空間是否有造成衝突檢查。因此，不管是使用什麼樣的工具，務必應進行新舊疊圖，以確認設計方案的可行性。

下　這是一個快速分區新舊元素的方法，由麥克筆上色的位置，就可以很清楚地標示是新設計的部分。

TIP　徒手繪製尺寸表現

設計師心中也應該妥善掌握空間的尺寸與尺度。以本頁的草圖案例，儘管只是手繪，也應該呈現精確地牆壁厚度及家具的尺寸，才能完整呈現空間的特色，像右邊這個平面圖與透視圖，就可以很清楚地感受到弧面造型牆，對於空間的圍塑與引導，並隨之配置沙發區與接待區，清楚地以弧形為設計元素，勾勒出空間的區位劃分，當然，空間的韻律與氛圍，也在設計師的巧手之下，創造出繽紛與活潑的空間感受。

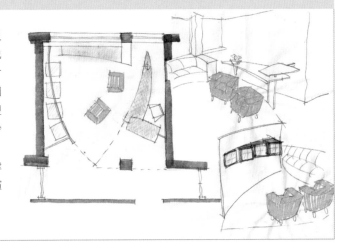

下　這是一個外牆設計的方案，但是背景是以方格紙來畫草圖，可以看出，規矩的方格制約了開窗的位置，也在呈現一種秩序性的美感。

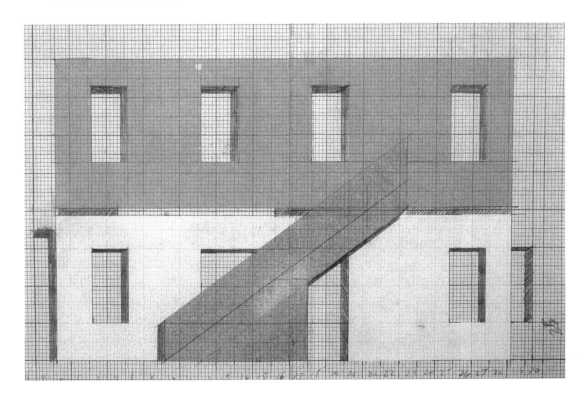

徒手繪圖的表現法

徒手繪圖提供了草案初期的討論機會。快速地勾勒平面圖或透視圖,雖然不具有全面的精確性,但在草案階段,確認設計師的想法及符合業主的喜好,是比較重要的事情。所以手工繪圖或徒手透視,可以直接、且快速地將設計師心目中的設計情境,透過具象化的方式進行方案的討論與評估。

也許到最後,手工繪圖的比例會降低,而進行施工圖說時,全面由電腦繪圖來進行項目發展,但至少在前期的草案階段,徒手繪圖不需要精準的尺寸及比例,就可以發展出一定程度的二維平面及三維立體圖,當然,如果仰賴電腦繪圖或一步就可以到位的高階設計從業人員,可以熟稔地透過電腦套裝軟體完成草案的評估,但在具備條件之前,手工繪圖也不應該被荒廢,至少可以提供草圖階段的使用性及便利性。

那在手工繪圖或徒手繪圖的限制條件下,如何能拉近手工繪圖與電腦繪圖的差異鴻溝?最基本的原則,就是提供正確的透視草圖與比例尺寸。不要輕忽透視草圖的工作性,很多室內設計師都是先從透視圖作思考,進而發展成一個完整的設計方案。而手工繪圖對於設計工作的益處,也不是全然翻案重新繪圖,畢竟設計工作是階段性的、是需要累積的,把每一次討論的手繪草圖,值得保留的線條或元件均加以彙整,到最後一定可以產出一個完整的設計方案,這就是創造力的表現。而電腦繪圖在使用上需要嚴謹的精密尺寸,相較之下,時間花在電腦建檔,又難免會壓縮設計師的大腦,抑制思考設計方案的無限想像。

建議也可以使用複印機或是掃描機,來調整比例的大小,或是縮放圖面的尺寸。只是在放大的時候,線條的品質及紋理就容易顯現缺點,所以不論是透視圖或使用描圖紙繪製草圖,都應該注意到不同畫筆的特性,盡量讓線條及筆觸是粗細合宜的,以免放大而線條變淡,縮小而線條變黑,整個糾結

上 這雖然是一個簡單的手繪草稿,但也看出空間設計的佈局,曲面的室內造型、散落的家具沙發,而透視的景深則拉伸了空間的層次。

右 這是一個由水彩畫上色的單元透視圖,可以看出在結構體是比較深的顏色,而一些打底的鉛筆線條也不必刻意擦除,水彩上色後會蓋掉這些無謂的線條。

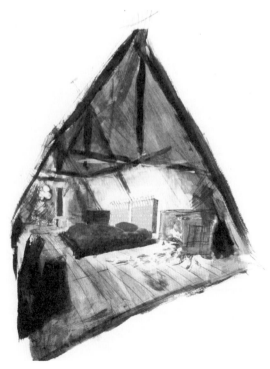

在一起，這些也有賴設計師個人的經驗累積。

所以在過程中，也會以大尺度慢慢演進到小尺度，一般都以A5或A6頁面的大小，先來作空間的定位，一次使用到過小的尺度，那圖紙的紙張會放到很大，那一開始面對很大張的圖紙，當然會不知從何下手，所以，本書建議一開始底圖不用太大，且尺度（Scale）可以從大尺度開始著手，俟空間機能慢慢定位，再來加強細部構件，與家具配置等小尺度問題。

有一個特點是手工繪圖優於電腦繪圖的，那就是建立表格及繪製流程圖的便利性，複雜的圖像不一定能成為好的圖表。對於徒手而言，手繪圖表只涉及一個關鍵的想法，可以準確地解釋原則和意圖。而且施工順序是有一系列的步驟，可以使業主容易了解一些重點，畢竟，電腦繪圖的強項在於視覺表現，而流程管理及施工順序，手工繪製圖表就比較容易說明，且易於理解。

上　這個案例在呈現草稿在設計師心中的重要元素有哪些，而這些元素應該如果取捨與安排。

右　這是一個前後對照的圖面，原圖上標示斜線部分是擬修改區域，而右邊小圖所就以紅色標示新增加的元素。

拼貼的技巧

比起電腦繪圖，手工繪圖對於材質、顏色、光線的表示，是比較難去呈現的，畢竟手工繪圖可以輕易完成牆面或樓板的設計，但在表面材料的質感表現上，比較受侷限。所以在草案設計的前期階段，拼貼的技巧提供了取代電腦繪圖的功能，對於喜歡這項技術的設計從業人員，可以從雜誌、廣告或書籍中，把適宜的背景剪貼下來，人物或家具也是常常會被拿來使用的，而透過平時的蒐集，需要用的時候，就可以從中選取適合的角度或比例，貼附在透視圖或投影圖內，再加以複印或掃描，就可以形成一張漂亮的示意圖面。當然，比例或尺度很難剛剛好契合，手繪也需要與電腦繪圖相互搭配，把手繪的平面或透視掃描進電腦，再從電腦檔案拉近需要用的人物、家具或背景，因為電腦軟體對於調整比例或拉伸，是比較容易操作，就是可以交互

左 這是一個色紙邊貼的立體圖，與電腦去色的黑白圖，可以看到色塊呈現的是空間的深淺層次，而黑白則表現出空間的線條變化。

TIP 手撕色紙

手撕色紙在台灣比較少見，但可以在美術社訂購或詢問，這是一種紙薄、柔軟且有固定色系的色紙，可以直接手撕或是剪裁，沾水就可以沾黏，或是上膠黏貼。因為這種紙比較薄，且具有一定透明度，所以線條的筆觸不會被掩蓋，亦不至於因紙張的貼附，而產生不平坦的現場，影響整體性，是可以採用的一種工具，當然也因為易於切割，有時候稍微上點膠，就能先固定上去，再以美工刀切出完整個輪廓，來加以貼附。當然，這個技巧在電腦軟體，也具有相同功能，在此，本書均將各種技巧加以介紹，以增加學習的豐富性。

搭配使用，拼貼成一個粗糙但效果良好的基本圖面。

　　舉例而言，以手工繪圖直接拼貼色紙，在材質與彩度上會比較生硬。但是轉換到電腦軟體來作業，因為電腦軟體可以調整亮度、彩度、飽和度及形狀、打光等功能，就可以匹配精確的色調與紋理。而進一步，也可以調整反光度或透明度，更可以發揮較自由的創意，無限制地複製或拼貼出所預期的展示圖像。

　　綜上所述，本書不限定哪一種方式才是好的展示方法，應視情況交互使用手工繪圖及電腦繪圖，就實務操作上是有必要的。畢竟，設計方案的圖紙表現，重點在於意念的傳達，而非侷限在產出漂亮的設計圖像而已，只要是能達到溝通的目的，任何方法都是好的方法。

下　　這是一個描圖紙手繪，在挑上色塊的表現案例，階梯、柱列、曲線形塑了一個門廳的入口意象。

右　　在描圖紙上的這張圖中，黑色墨水線粗略地定義了空間。前方粉紅色凳子的拼貼照片為粗略呈現材質的真實感。後方草繪的凳子則是用彩色鉛筆完成，這樣可以避免損壞拼貼在牆壁和地板位置的色紙。

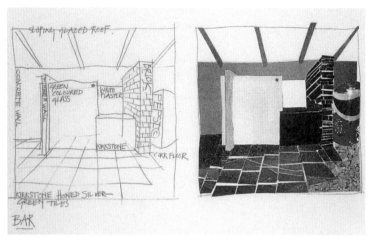

左 這是一個立面的案例，在複印的立
面上拼貼了一個藍色色紙來代表大
理石材質。

右 雖然拼貼的圖樣很難有精準度，但
模糊的線條感覺也是一種藝術氣息
的味道，重點是，拼貼的色紙應能
適度表現出材料的質感。

下 這是以電腦繪圖軟
體所作出的拼貼
圖，比較採用色
紙，電腦繪圖的線
條較俐落且呈現不
同透明度。

**右
頁** 右頁的圖像中，綠
色和灰色的背景完
全是電腦軟體所創
建的圖像，但左側
的黃色和黑色圖像
以及右側的柱列，
則是用掃描的色塊
進行粘貼，最後調
整透明度，以呈現
設計師想要表現的
主題。

Case study 手繪圖説的表現法

下 左頁的圖像，雖然是用色鉛筆上色，也是可以充分表現不同主題的材質感覺。

右
頁 右頁的圖像，在該描圖紙上繪製了一個平面，紅色位置表示結構牆體，而該描圖紙下面，藍色的色紙則表示基地周圍的水域。

手繪圖在上色方面，可以使用色鉛筆、粉彩或是麥克筆等來表現，其效果與電腦繪圖有不同程度的美感，作品呈現上較柔和、較溫暖。以右頁的案例為例，天空是用色鉛筆上在描圖紙的背面，並用軟布擦拭，製造模糊的筆觸層次來表現天空；地坪是用麥克筆上色；磚牆是用粉彩上色，並用手指把粉彩暈開；一樓的水，是用色鉛筆上藍色，這就是利用不同材質的光澤表現，來整合成一個完美的立面圖。各種材料都有其特性與美感，重點在於應加強練習，才能熟悉地使用，當然，手繪草圖是一次性的，無法重複修改。所以，記得稍加練習再下筆，才不會不如預期，而無法修改。

右頁的案例，則是示範如何使用描圖紙來進行方案的選替，底圖可以看到藍色部分代表海岸的輪廓，白色部分就是道路及基地範圍，而上下兩張不同的紅磚色草圖，就可以套疊在底圖上，用來評估或是溝通使用，這也可以再把其他的建築物草圖，或是其他樓層加以套疊，加入文字、圖表輔助説明。在設計初期，就可以討論出適宜的設計方案及原則，選定方案後，再交付電腦繪圖的人員，進行詳細的尺寸確認，發展成一個完整的設計方案。

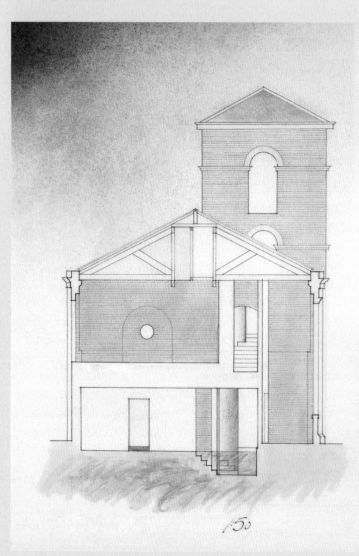

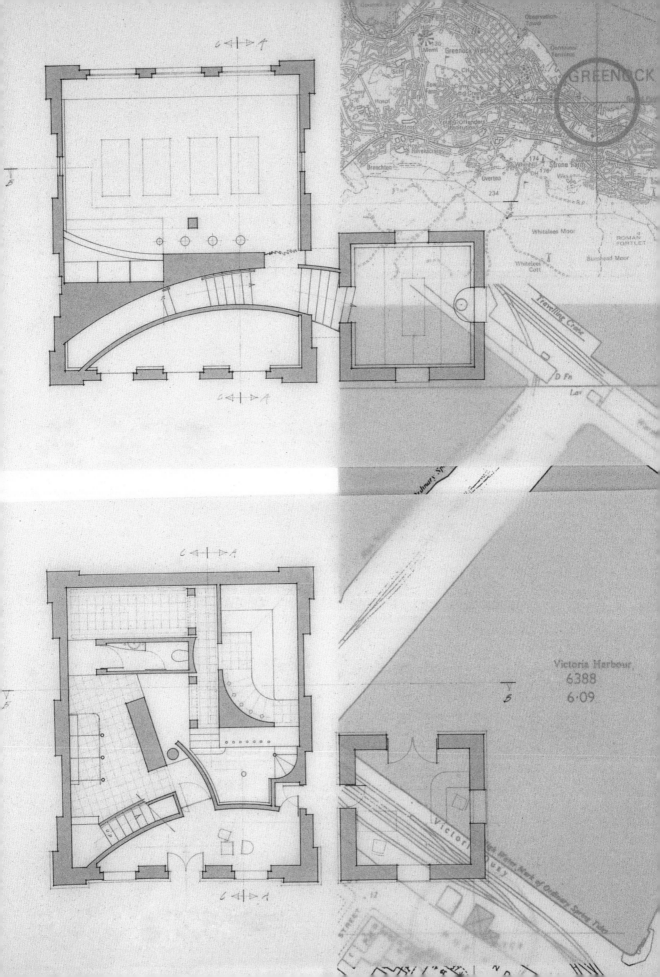

GREENOCK

Travelling Crane

D Fn

Lav

Victoria Harbour,
6388
6·09

Victoria Quay

Mean Mark of Ordinary Spring Tide

STREET

CHAPTER 2
各種圖說的概念與功能

概念草圖

　　任何設計案件的開頭，都是由一些雜亂的概念或想法開始，而這些概念或想法在透過設計師及業主條件的整合，慢慢形成一個明確的提案或解決方案，而其條件亦須符合建築既有構造的框架之下，並超越原本的空間品質，才是一個好的開端，這些過程都需要時間的投入，與專業技術的付出。

　　其實，任何方案的第一張草圖可能只是在構思如何把新的牆面、新的功能或新的家具置放至既有空間，產生新的空間機能；或是在思索一種新的氛圍或空間趣味；甚至僅有文字描述或過去經驗的回顧。但無論如何，這個過程是一種記錄，在為往後的可能性拼湊出合適的定位，這些草圖可能是素描、簡圖或是策略擬定，但共通性的是這類塗鴉式的草圖，是很快速的可以被完成的，當然，如果設計師本身對於電腦繪圖的操作是很熟練地，這也不見得一定是用手畫，一定比例的設計師，也是慢慢使用電腦繪圖來進行草圖提案。

　　但不論是手稿草圖或電腦繪圖，這些第一版的草圖都是潦草不具完整性的，主要的信息是在傳達設計師心中的意念，把對於空間第一印象，及應該如何被改造，給予明確的價值定位，草圖雖然潦草，但是價值性是相對重要的。尤其室內設計工作是團隊合作，也並非每一個人都是從頭負責到尾，有的是專長設計構想、有的強項是施工圖、有的專精工地管理，開啟設計方案的鑰匙—概念草圖，對於設計流程是佔有很重要的參考價值。

　　當然，後續囿於現地狀況及因應業主需求，草圖都會發展成不一樣領域的境界。隨者工作流程越來越拉長，這些簡要的概念草圖，或許不敷使用，而有賴發展更精準的施工圖說或細部詳圖，但不可否認，室內設計或空間設計是高度美感導向的工作，很多的委託方案是欣賞設計師個人美學價值，而吸引來的客源，這也揭示概念草圖的重要性，不過本書也提醒讀者，務必要思量既有建築物的構造物條件，來修改概念發展成更完整的方案，不可以只著重在美學上，而忽略室內設計工作是一個解決居住問題的屬性，造型與機能都應該兼備，才是一流的設計原則。

左　本圖示是一個很早期發展的設計概念圖，呈現出想法的本質，後續需要更精細的修改與調整。大致上，可以發現整體的思考是以腳印為主題，而衍生會議桌的位置，與天花板造型，並予之配置照明的燈具。

右　右邊的圖示則是一個分區的泡泡圖，可以看到實質的空間使用是以實線區分，並標示有文字說明用途，而虛線是代表柱列與樑線的位置。

上　這個手繪筆記本紀錄
了在整個設計過程中
如何思考並深入探索
每一個空間元素及家
具的發展極限。

TIP
比例尺的重要性

每一個室內設計方案，都在追求主觀美學與客觀機能的均衡滿足。

設計師對於空間設計的第一個想法大概都是對既有空間的了解，進而評估及思考任何可行性的發展方案，而這樣的發展是主觀的，因此，大量的手稿草圖就有助於室內設計師「快速地」、「重點式」的進入狀況。這類的手稿草圖可以幫助室內設計師思考，不僅是他們應該做什麼，而是他們能夠做什麼，去挑戰設計創作的極致與高峰。因此，了解既有建築的狀況，可以確保室內設計師提出的方案是一個恰當的概念，在這樣的條件之下，比例尺的功能就足顯重要，而且室內設計師也應該在相同比例尺的條件之下，進行空間改造的思考，才能在受控制的縮放圖面中，將新的元素與舊有的元素，在兩個維度上交互繪製精確的火花。它們可以通過傳統方式在繪圖板上手工製作，或者如現在常見的那樣—在電腦中製作，後者對於平面和剖面比例尺的自由度是更大的，更可以容易進行不同比例尺的縮放調整，日後對於3D模型的建檔、彩色渲染，後者也具備這方面的強項。

上　上圖是在思考如何在既有建物外，再增加一道弧形立面，可以看出設計師必須先了解建物外殼的高度、長度及窗口位置，在思考如何拉皮增加新的面貌，而過程中也要搭配原有建物結構，才能呈現一體化的設計成果。

右　右圖是另一個手繪草圖，用粉筆在白紙上製作，清晰地思考元素並調整和諧性，例如：小凹槽和聚光燈的相互搭配之效果。圖紙中其他使用的顏色則是用粉彩上色，並且採用高彩度的對比色調。

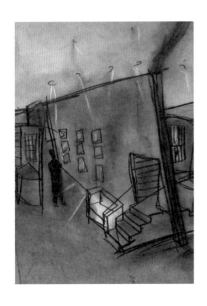

左　左圖是一個在既有空間增加一座樓梯的設計案例，從透視圖思考樓梯的坐落，到細部勾勒階梯的細部，進而到剖面圖思考如何既有牆面作銜接，從中可知，從空間作全面性的思考與判斷，才能呈現設計方案最完美的境界。

右　右圖是比較抽象的電腦繪圖，雖然是透視圖，但個人意識太強，較難搭配後續施工階段來沿用，但草圖階段為了追求設計的概念，這樣呈現是可以被接受的。

上　上圖是以鉛筆在描圖紙上構圖的設計平面圖，可以看到在既有的空間範圍內，設計師創造出生動的廊道空間，錯層的入口階梯為內外空間作了一個轉換，迎賓的廊道空間加了投射展示及室內植栽，延伸自然的街道氛圍，而玻璃的造型天花引領了線性的視覺焦點，在左邊還標示了圈圈，代表人群，可以知道整體空間的比例感受。雖然本案未必被採用，最終常被遺棄在垃圾桶裡，但這就是設計過程中的思考歷程。

左　左邊的圖示是一個大門的設計案例，用鉛筆及粉彩構圖上色，可以看到案例中，分割線及鉚釘的位置，均標示的十分清楚，以利確認整體效果是否合理及符合現場施工條件，這也是一個重要的必經過程。

平面圖說

　　一個室內設計師在完成概念草圖後，大部分是接手平面圖的繪製工作，就像下頁的示範案例，就是一個常見的平面圖發展流程。在描圖紙上先出現的都是空間區位的概念草圖；進而更精準的手繪草圖，原有空間的結構與新元素在同一個比例尺條件下，也開始產生融合與變化；最後，是以尺規精確地標示與繪製出分間牆與家具配置。這樣一個小型的示範案例，也一再顯示出─配置與比例，在平面圖中從概念到定案，這兩個應該被確實執行的繪圖原則。

配置與比例

　　室內設計是一種主、客觀兼容並蓄的整合工作，客觀的是必須在既有的建築框架下，滿足各種機能與需求；主觀的是存在於設計師心中的設計構想，是不可見、亦無法捕捉的。折衷的方式，就是透過設計圖說為決策提供指導和紀律。而平面圖是一切的基礎，不管是假定比實際更高、更寬和更長、或更低、更薄和更短的空間的解決方案，都必須依附在平面圖中，才能被精準的調整與結合。所以，平面圖的重要與價值，是提供設計方案一個具發展性的平台與框架。

　　而平面圖說不管是手繪草圖與電腦繪圖，第一個應該確認的事情是「比例」。相同比例尺的條件下，新舊元素的整合與結合，才能被精準的檢視與確認，而在下頁的案例，就可以看到不同精細度的設計方案，都應該是在相同比例尺的條件，才能夠如實地，進行方案的研擬與決策。

　　另一個是空間屬性的「配置」。不論設計初期的概念階段，是2D思考或是3D草案，一旦確定了空間策略，就應該精確在平面圖或是剖面圖，把形狀、材料和色彩的空間計畫完整地配置清楚，且巧妙地解決舊有建物的機能問題與物理環境。

　　最後，還是提醒讀者，設計工作是需要高度的腦力集中，而思緒如果可以連貫，那麼設計創意可以源源不絕地產生出來，但現實工作條件，這些是可遇不可求的。一天的工作日常，不免會被其他雜事或上司、業主所打斷，那麼如何有效率地完成平面圖的繪製工作，而且不至於打斷設計思維？除了「配置」與「比例」這兩個繪圖原則外，在同一張平面圖或剖面圖中，也應該有畫圖的順序，例如先完成階段性的工作，先把舊有的結構體畫完；或是先把既有的管線位置標示清楚，關注其特殊性，牆壁厚度、窗戶尺寸和門位置，再來，發想新的空間元素，如何結合或融入空間之中，並測試新元素與舊元素的互動關係。這樣分段的工作方式，本書也提供給讀者參考運用，以期達到高度的工作效能。

上　這是一個還未定案的設計
　　方案，可以看到在描圖上
　　外見到對建物外殼太多的
　　交代，反而在室內空間的
　　柱列中間，在思考如何增
　　加新的牆體元素，來圍塑
　　新的門廳空間，也看到一
　　些沒有目的的線條在圖紙
　　上，來回嘗試，以找出本
　　案最適切的設計方案。

中　這邊可以看到設計方案已
　　呈現雛形，而外牆的構造
　　也加入了設計思考，還有
　　門廳的出入口位置也完成
　　標示，並且在最後定案的
　　成果，是設計了圍繞中間
　　柱列的辦公接待座位及背
　　後桌櫃隔屏，跟原本草圖
　　內容天差地遠。

下　最後在定稿的圖面，則可
　　以看到不但是精準的以尺
　　規畫圖，並在家具配置
　　上，也做了修正與調整，
　　而入口處的展示看板，也
　　以虛線定位了放樣的基準
　　點，後方背牆的端景，也
　　把上方造型牆體的關係，
　　以虛線標示相對位置。

剖面圖説

手繪剖面

剖面圖如同平面圖一樣，從手繪草圖到電腦繪圖，該發展過程對於一個方案亦佔有至關重要的影響，而剖面圖提供了設計者審視與思考，垂直向度發展的媒介，另外在材料與高程關係，也補充了平面圖的不足。

雖然在電腦軟體中，建置完成平面及剖面後，就可以自動生成一個3D模型，並且可以旋轉或再切割生產出更多的細部剖面圖，但剖面圖對於設計者的幫助，如同前段所言，是在輔助設計者本身思考與探索垂直向度發展的可能性。因此，以手稿繪圖的剖面通常是比較局部，且是在設計發展過程中，要協助確認室內高度的適宜性，所必要發展的圖説

項目。雖然電腦繪圖軟體在生成剖面這方面，有其快速優勢，但也許是過於客觀，而影響或喪失對於空間高程相對關係的想像，因此，也建議應在平面繪圖時，同步動手思考高程相對關係，從局部掌控整體的佈局，不因垂直向的因素，而讓整體設計風格或味道有所偏頗，這是手稿繪圖也應該思考剖面關係的意義。

本頁下方是一個電影院的委託方案，可以看到不同位置的剖面關係，對於平面佈局的整體影響，也同時看到粗略的鉛筆草圖、有使用粉彩的上背景色的描圖紙、及以色鉛筆精準表現的正式提案剖面圖，也示範剖面圖對於設計方案的功能與用途。

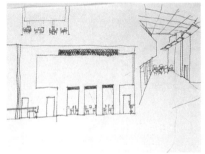

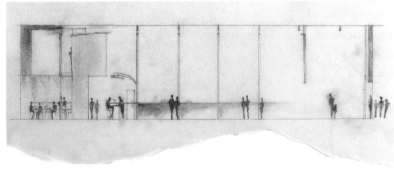

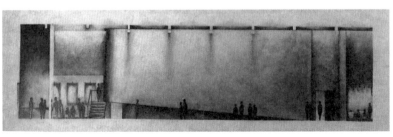

上　這是兩張圖手繪製的透視圖，在草稿與正式方案，可以看出室內造型牆面如何變化，並透過透視圖展示未來的視覺效果與空間尺度變化。

中　這是一個概略的室內立面設計，以徒手繪圖方式標示了人群、桌椅及背牆，呈現座位區、吧檯與站立區的空間效應。

下　當然，方案越來越完整時，設計師也會大膽地定義空間的細部，也會加入光線照明與表面材質的呈現，讓設計成果可以被業主接受定案。

電腦產出剖面

本書希望帶給讀者不只是技術性上的學習,更重要的是觀念,何時應該運用哪一種方式,這方面的學習對於設計流程是更重要的。以剖面圖來説,手繪剖面與電腦產出剖面的不同,除了是手繪較依憑想像,而電腦繪圖需要較精準的尺寸外,更重要的是用途,手繪的剖面是對平面圖以紙筆來作一個高度的表達與想像,而電腦繪圖的剖面,目的即在精準呈現空間的成果,是一種事實性的描述,而不只是嘗試而已,這是用途上的差異。

再者,電腦繪圖在平面生成過程中,即要輸入元件的高程,才能自動生成產出剖面圖或者立面圖,但平面圖在設計流程往往是不斷地修改與翻案,因此,在設計初期,電腦產出剖面圖的功能,對比手繪剖面而言,在平面圖未定案前,其效益是無法明確被界定的。

一旦開始進行電腦繪圖,室內設計師就需要很精準的尺寸與位置,才能把平面與剖面的關係,作一個清楚的定義,這項的資訊才足以讓電腦生成一個3D模型,所以在這個階段已不同於設計初期,而是設計方案已很明確,需要逐步完成更多、更精細的階段。

目前學術界還是存在著兩派的爭論,有人説手繪剖面是比較能引起思考與驗證對心中對設計的想像,也有人讚許電腦繪圖的3D模型的描述能力,認為可以提供更客觀的評估能力。這兩種觀點都有其優勢,但無論如何,還是回歸設計師本身的畫圖習慣,選擇自己熟稔及擅長的技巧,對於自身才有真正的益處與意義。

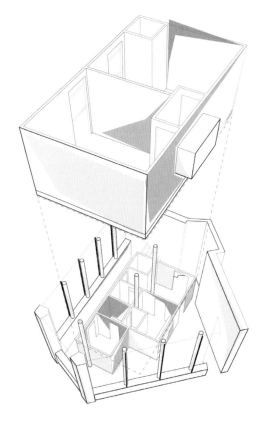

左　上方是一個剖面圖的呈現,重點在於不同樓板之間的互動影響,及人在空間內停留可以感受的綠意與交流,也可以看出結構體上的構造方式。

右　右圖是一個電腦繪圖的3D透視圖,只要是完成平面圖與剖面圖的建置,要在電腦中產出透視圖是不難的,也可以利用材質陰影去採現新舊元素之間的構成關係。

Case study 手繪剖面對設計的思考

本節就以一個改建的方案，介紹手繪剖面圖有助於設計思考的案例，雖然，在現在建築領域的發展，電腦繪圖已經成為一種潮流，而且是不可逆的趨勢，但就基礎技能的學習而言，手繪圖說這部分也是應該有一定程度的技能，本頁的案例就是一個成功的案例。

在本頁所見的舊有建築是有多層結構扶壁與拱形天花板（下圖黑色部份），而其中要變動的牆壁與弧形屋頂（上圖與下圖橘色部份）就須以剖面的方式來思考，因為平面圖的資訊已不足以提供設計師作出正確的決策，更何況當中還要增加一個夾層及安裝頂部吊燈等相關問題，都必須從剖面的高程，逐一檢視方案是否可行，及有無影響原有的建築結構。一般的流程，就會把黑色的結構體當作底圖，加墊上一張描圖紙，而橘色的新增加部份，就在描圖紙上設計，如果要修改或是不滿意的部份，直接撕除換一張描圖紙，是很方便進行設計作業的。

本節的示範案例可以看出剖面圖可以針對局部並加以放大尺度，重新檢視所提出之設計方案是否可行，這一點對於設計師的設計思考是很重要的。與其全面性地放大繪圖比例，不如針對重點部份加強思考，剖面詳圖就有這種好處，眾所皆知的，小比例的畫圖詳細度與大比例的時間，當然會增加許多，而設計方案在初期階段，重要的是評估所提出的設計方案是否務實可行，且

上　上圖在外牆與新增山牆的位置尺寸並不準確，但在草圖階段，手繪的好處是能快速找到心中所要的感覺。

下　在定案的圖面，就可以看出尺寸長度被精準地要求，甚至是既有建物外殼的位置，與室內新增加的元素，也應該以不同顏色來嚴格區分。

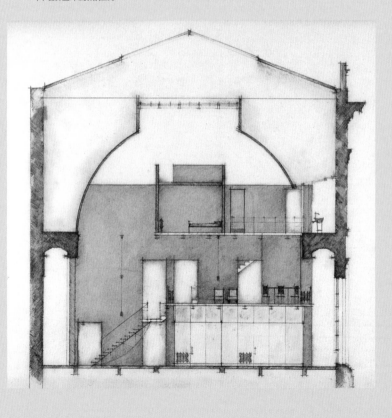

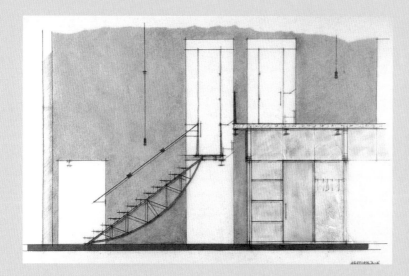

能否符合設計師心中的想像，所以，草案研擬階段，並不需要花很大的力氣去放大全部的圖說比例，僅針對有疑義或需嚴謹確認的局部，來加以繪製放大比例的剖面圖，就可以提綱挈領地完成設計工作。

另外還有一點是剖面的傳達能力。雖然設計師本身對於平面圖與剖面圖的代表意義是清楚的，但是他人或是業主也許不是建築專業，需要其他更簡單、明確的圖說來表達設計原意，這時候，在橫向聯繫時，如果能有具備簡要的剖面圖或是三維立體透視圖，就可以很直接地表達或是進行溝通。而如果不及準備或是臨時討論需要用到局部剖面圖說，這時候，設計師本身的徒手繪圖能力，就可以派上用場並展現專業。

上　同一個方案，在一樓的立面，在以更大的比例來檢視整體的設計成果，是否有錯誤。

下　這樣的手繪透視圖，有助於理解空間中的三維向度關係，為了清楚檢視，在繪圖上也會刻意刻意簡化其他元素。

具備徒手能勾勒剖面詳圖或是透視圖，對於設計師本身而言，是加分的。畢竟製作一個精細的3D立體模型是耗費時間，而有時在平面圖上也難以立即看出高程關係的複雜，往往都是在與業主或是施工廠商，進行溝通時才會看到問題點，這時，如果具備徒手繪圖能力的設計師，就能以手繪技巧來補充說明。當然，這不只是在對外方面，在自我思考設計方案的同時，這樣的手繪技能也可以檢視或試驗所想像的設計方案，是否能夠符合現地狀況或舊有構造條件。簡而言之，手工繪圖與電腦繪圖各有優勢，重要的是要能替設計師本身加分，而就臨時所需，手工繪圖可以發揮展示及溝通的效益，更可以帶給業主專業的印象，這部分是不可以荒廢的。

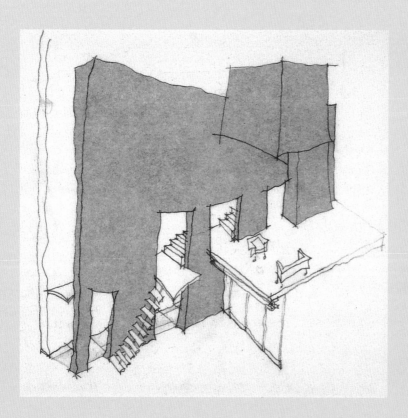

STEP BY STEP 利用手繪結合電腦發展設計的思考

如果是在規矩的室內空間思考設計方案，一開始就上電腦繪圖建檔是可行的。但如果是複雜的平面、甚至是立體曲面的造型，有時候手繪草圖結合電腦繪圖，是可以發揮更大的工作效益，本節就以此方式作一介紹。

本頁的案例可以看出是在一個傳統西方立面後，針對既有的空間結構進行改造，而要顧及既有結構條件，但又結合三維向度的外殼造型，在第一章草圖，就可以看到手繪圖說的使用，自由線條與漂浮樓板打破了既有空間的框架，而後慢慢透過電腦繪圖加以定位與舊有結構的關係，並界定剖面上的新舊關係。畢竟，電腦繪圖對於曲面造型的計算能力，是比較強大的，也透過三維立體模擬透視，來解決施工界面與放樣位置的問題，本頁的案例為手繪結合電腦繪圖來發展設計的思考，作了一個成功的示範案例。

1 手繪草圖揭示了一個概念的構想，在本圖中可以屋頂的錯層曲面造型的概念，在這個步驟已逐漸成形，而箭頭表示的思考的策略，與人員視線及動線上的區位劃分。

2 第二張圖雖然是徒手繪製，但可以看出把既有建築的部份，已經套疊到本設計方案中，並開始思考新舊構造之間的界面問題，及新的樓板高度對於尺度空間的佈局效果。當中，本書一再提醒設計師在進行手繪圖時，應注意尺度的比例，從本步驟可以看出，手繪也應該精確地注意尺度，當中加入人的高度、汽車的高度、樓梯與柱列等元素，以確認空間效果是否符合設計師本身的期待。

3 這是由電腦繪圖所建檔的剖面圖，當中，可以明確看出背後舊的建築物外殼，與新增設的結構元件，曲面屋頂、水平樓板、垂直立柱，整體透過更精準的尺寸加以建構，細節也不能放過，舊的外殼存在的斜屋頂桁架、窗戶位置、樓板高程也一併完成繪製，加以檢視。

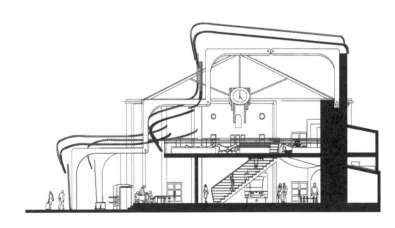

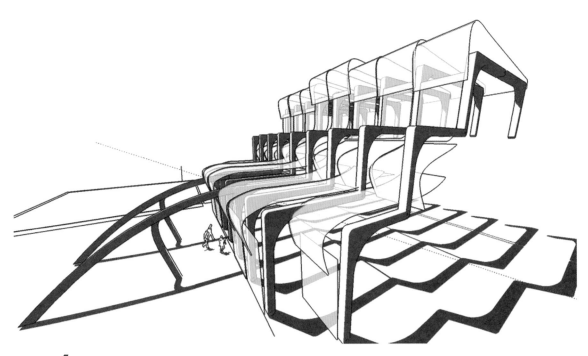

4 本步驟針對新的構造，由電腦繪圖生成的透視圖，闡明了新結構與重疊玻璃元件界面之間的關係。

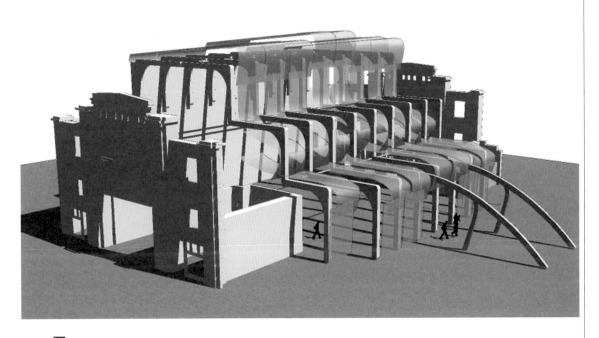

5 本圖更清楚地解釋既有結構和曲面屋頂之間的對比，以及兩者與既有建物山牆的關係。

STEP BY STEP 電腦剖面圖的設計思考

大多數的室內設計師在受到精良的傳統技術教育後,還是保有手繪的技能,可以快速地製作所多手繪草圖,尤其是在設計初期階段,這部分論點更令許多從業人員堅信不移。但長期依賴電腦繪圖的新世代,難道就沒有好的工作能力嗎?這倒也不見得,本書還是提醒,不論是徒手繪圖或是電腦繪圖,重點在於個人偏好與技巧熟稔,只要是能妥善應用的工具,都應該好好保持,這個論點一定是正面且肯定的。

就本節要介紹的電腦繪圖生成剖面圖而言,只要是將基本訊息完整輸入電腦軟體,對於生成2D剖面或是3D透視圖,都可以快速完成。而且圖像的精準度與清晰度都可以比手繪草圖更良好,更大的優勢是,只要完成建置三維向度的模型,可以產出無限的剖面圖。當然,前提須花費時間完成平面與高度的基本訊息。

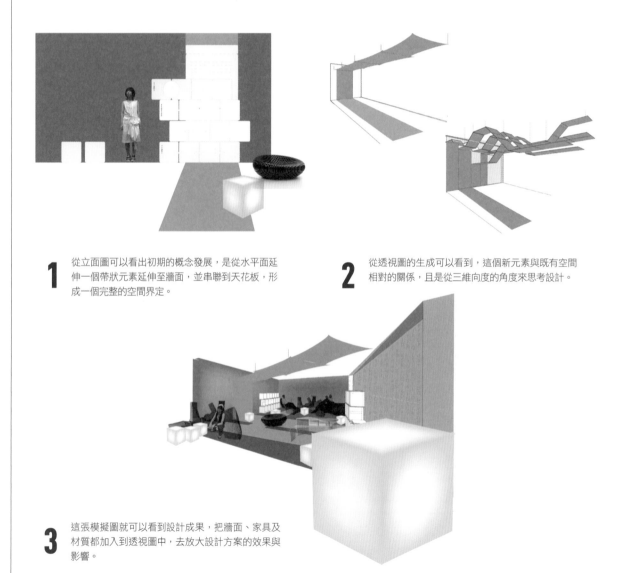

1 從立面圖可以看出初期的概念發展,是從水平面延伸一個帶狀元素延伸至牆面,並串聯到天花板,形成一個完整的空間界定。

2 從透視圖的生成可以看到,這個新元素與既有空間相對的關係,且是從三維向度的角度來思考設計。

3 這張模擬圖就可以看到設計成果,把牆面、家具及材質都加入到透視圖中,去放大設計方案的效果與影響。

4 本案的第一張剖面圖，揭示了新的空間元素如何與舊有建築樓板相互結合，並且在電腦繪圖軟體中，清楚界定空間尺寸與三維位置點。

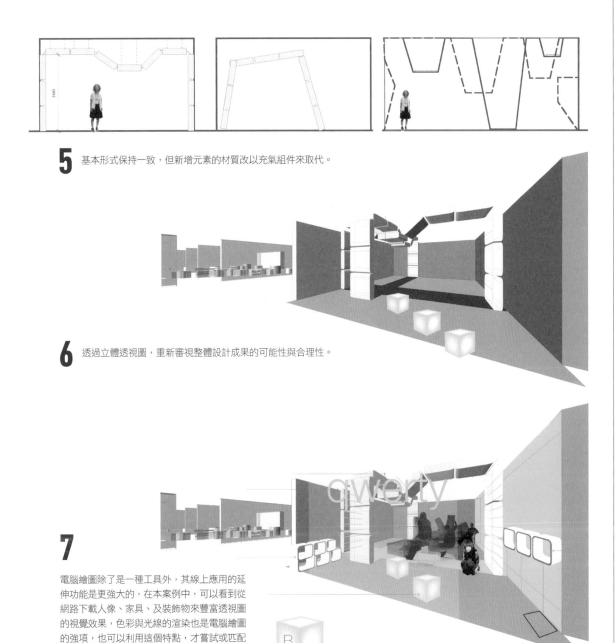

5 基本形式保持一致，但新增元素的材質改以充氣組件來取代。

6 透過立體透視圖，重新審視整體設計成果的可能性與合理性。

7

電腦繪圖除了是一種工具外，其線上應用的延伸功能是更強大的，在本案例中，可以看到從網路下載人像、家具、及裝飾物來豐富透視圖的視覺效果，色彩與光線的渲染也是電腦繪圖的強項，也可以利用這個特點，才嘗試或匹配不同顏色的搭配效果，這在電腦繪圖軟體上，是很輕易完成的動作。

細部的思考

隨著設計方案的發展，在完成創造性的草案研擬後，下一個階段就必須考量施工性與材料等問題。室內設計師本能上對於材料與色彩是有一定程度的掌握，但在設計初期，這部分的決定可能只是一個雛形，隨著設計方案越進入到施工階段，這些問題應該是明確被思考，且正確的作出決定，而這部分的決定就應該被納入設計圖樣，以利後續施工人員按圖施作。

一般而言，最針對性的設計概念都是在早期的草稿，因為那是富有設計能量的階段，但愈到後期，創作性的比重會逐漸降低，隨之而來的實務性問題就會慢慢浮現，而需要被解決與被定義，這時關於施工規範或材料、工法等訊息，就應該完整地標示到設計圖説中，雖然這種工作階段，比較枯燥，但不要忘記了，這是進入到施工前最後一哩路，且是與工地聯繫的一個窗口，不管是沿用舊的工法，或是研發新的施工方式，如果能妥善交代細部施工事項，那麼，一個完美的設計方案就不遠了。

細部圖説的意義與功能為何？簡單定義，應該是讓施工現場的選擇性或是不確定性降到最低，才能如實地呈現或達到設計師原本預期的設計氛圍。所以，一個成熟的室內設計師應該具備基本的認知

上 這是一個描圖紙，以麥克筆打底，而家具與沙發椅毛氈尖筆描邊上色的示範案例，也可以看到只針對設計重點的區域來構圖，去檢視這樣的設計成果是否符合所需，而不用把周邊均詳細交代。

中 右邊是針對咖啡廳的燈具及餐具作設計，從茶杯組的造型到燈具的外殼，思考不同的式樣，如何組構成一個有共同風格的室內布置。

下 這是一個沙發家具的展示設計方案，一個是平面圖，另一個是立面圖，在皮革的質感上，是以深色鉛筆所上色，光澤處以白色油彩來點綴，以呈現材質的表面反光。

能力，深度探索設計方案中，有哪些地方應該完整
地被交待，且以非第一人稱的思考方式來標示圖
說，因為這些圖說都是要給後續的團隊查閱的，而
這一個過程，可能會十分耗時，且碰觸到的都是實
際面的問題，所以，這個階段需要客觀性與累積經
驗，才能夠逐漸進步。但也不應忽視細部詳圖的重
要性，雖然這部分的工作不是很大規模，但是佔有
絕對的影響性，任何一個元件的協調錯位及尺寸不
足，都是小問題而延宕整個設計方案的執行比例，
如果沒有滿意的解決方案，設計方案將無法實現任
何設計師應該追求的完美磨練。

通常，解決方案需要改變材料及構造方式，並
且花費時間來整合與協調，畢竟還需要施工端的
配合，但這個階段是必須要投入時間與精神的，
設計師必須有這個認知。確定應該採用的解決方
案，並檢查對其他部份是否有影響，無論採用徒
手繪圖或是採用電腦繪圖，都應該注意到比例尺
要加以放大，才能提供一個參考基準，並把足夠
的施工訊息傳達給後續的團隊，至於三維向度的
透視圖作以細部詳圖，也是有一定的效果。在此
也提醒，比例尺的問題應該如實地呈現，以支持
設計師的想法與決策。

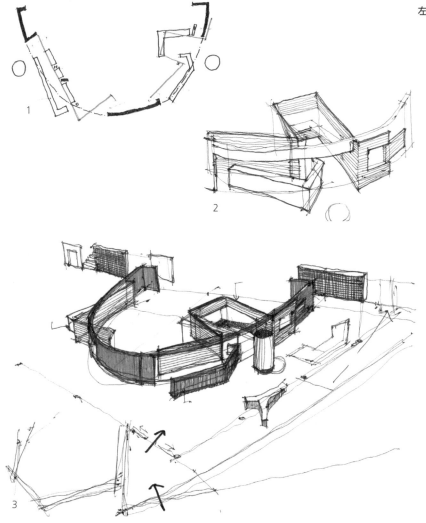

左　要解決複雜的三度空間
問題，除了以透視圖為
操作技巧，更重要的是
審美觀與施作實務的整
合，這個案例是示範了
從平面到立體的思考方
式，並在定案階段以不
同材質及顏色，成功地
塑造出空間特色。

1、所有的方案都是要
回溯到平面計畫是如何
設計，並有那些空間元
素。

2、儘管是手繪，也應
該在透視圖，把相關材
質及造型加以詮釋，以
呈現設計方案最接近真
實的一面。

3、最後是色彩與材
質，但也別忘記要把周
圍環境一併帶入，以思
考新增加的設計元素，
是否能融入既有空間。

Case Study 細部問題的浮現

這是一個購物中心的入口設計案，可以看到在設計初期可能不需要針對特定區域來作思考，但當設計的區位已經定案，接著，不就免要針對重點區域，來加以檢視設計的完整性，這個就是一個好的案例。雖然本節的2個圖像都是徒手畫，但也看出對於造型、材料、及分割線等問題的解決，雖然是非正式定案的模擬圖，但也提供足夠的訊息，讓設計師可以與業主或施工團隊進行細部的討論，第兩幅圖有助於理解概念想法，並確保每個人都能進入到應該討論的領域。第兩幅圖則提供了另一層信息，是在電梯、空橋、樓梯、造型天花與地坪材質。

由這個案例可以知道，開發創意的設計師不需要很精細的模擬圖來支持其設計概念，但是，當這些設計方案演變成實際的施作項目時，就應該很認真地去看待每一個元件與性質，因為這些工作項目對別人而言，是沒有概念、是空白的，應該要加以提出討論，才能夠讓整體的設計方案越來越完整，而這些基本的顏色與材料被清楚定義後，也才能如實呈現設計師心中的理想狀態。

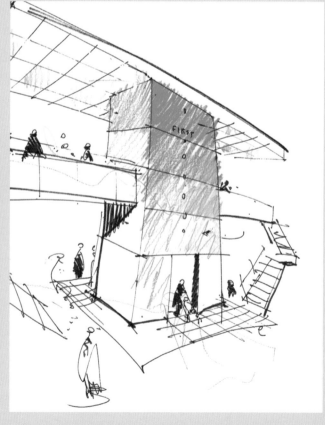

全 下圖針對端景的電梯與上下層的視覺互動，進行更細節的思考與調整，更把天花、地坪、牆壁與空橋的不同材質，以顏色的方式加以標示。

Case Study 細部問題的演進

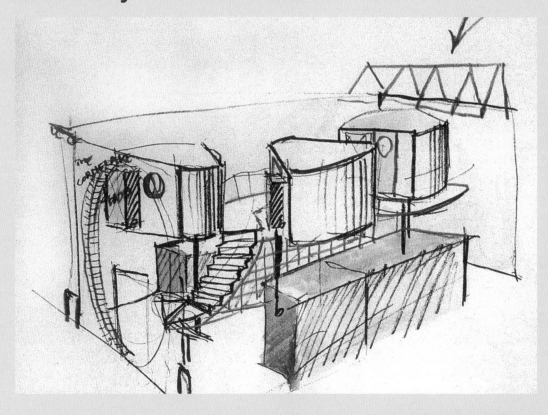

這個案例是在介紹對於夾層空間的細部思考。首先，這兩幅圖樣要表達的是室內設計師對於空間的創造與思考，畫圖的精細度是次要因素。從這些圖像中，可以看到是以鉛筆與麥克筆繪製於描圖紙上，在設計內容，上層空間設計了3個獨立的三角空間，可以透過樓梯到夾層的平台，而與3個獨立空間進行互動與交流。但還有一些條件是必須要同步進行思考的，例如：樓梯的垂直向動線、高程問題、採光問題、夾層結構與下方的一樓空間互動關係等問題。

而第一幅圖樣顯示了設計師原本心中的想法，對於四周外牆的界定，如何引進天光，所以上方設計了三角天窗，也同步思考樓梯置放的問題，但是空間是三維的角度及面向，無法在同一張圖像作完整的交代，應多畫一張圖，來審視自我心中的概念，是否能完全符合設計目標。所以在第二幅圖樣（下圖）可以看到，針對3個獨立的三角空間，也開始設計開門與開窗的位置，並把樓梯與平台的位置畫進去，作一個完整的思考。透過本案例也介紹了細部設計的重要性，也應該藉由細部圖說作一個交待，才能成就一個好的設計方案。

上　上圖是手繪設計草圖，在思考上方三角天窗與夾層三個獨立室內隔間，與一樓的動線如何銜接，並在增設一個垂直向的樓梯，把空間串聯成一體。

下　右圖是以鳥瞰的方式，加以檢視室內效果的立體圖，並看到把上圖看不到的窗戶位置予以標示。

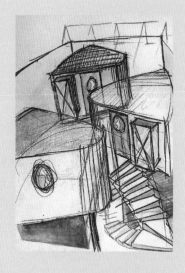

電腦製作草圖的技巧

目前電腦繪圖的技術，已經可以使用繪圖筆在繪圖板上製圖，或是使用滑鼠或手指在螢幕上畫線條，這樣的操作方式是與手工繪圖相同的，差別在於筆觸的感覺與上色方法，可以確定手感在繪圖板表面上移動的方式與質量所製作的線條，其流動性是跟徒手繪圖一樣的。畢竟，徒手繪圖較具藝術性與模糊性，但電腦繪圖可以產出精細逼真的模擬圖，某些程度上，回頭來做一些草圖繪製，也不失其趣味與功能。總而言之，本書的立意是在開啟讀者認知室內設計的表現法潮流趨勢，不論功能與難易，在這個階段應該是建立基本知識，之後，不論是自己操作，或是委由他人操作，才能快速地以對等的能力，來進行對談與溝通，因此在本節也介紹一些由電腦繪圖所製作的設計草圖，供讀者參閱。

左 這是電腦繪圖軟體以手繪的方式作製作的透視圖，比較藝術寫意，但筆觸上較具一致性。

右 這個案例也是以電腦繪圖方式製作，是在呈現一個樓梯與通廊的構成關係，比起手繪圖示在透明度的彩現能力，這個部分就可以看到一樓的綠色背景色，與二樓的黃色空間有不一樣的空間層次感。

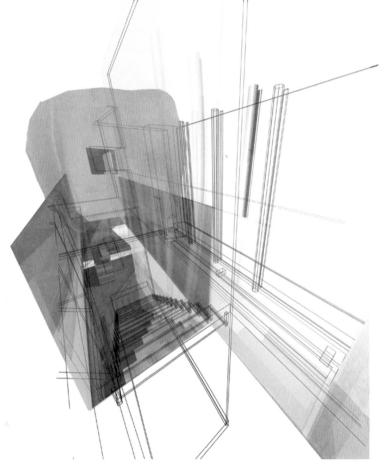

複合媒材

　　本節作為一個總結，應該對手工繪圖及電腦繪圖，作出一個客觀的定義，如果能熟稔地使用這兩種方法，那麼手工繪圖及電腦繪圖可以共存，且能成功地相輔相成。技術熟練的徒手技巧可以提供一套完整且輕鬆簡單的線條構圖，但不太可能滿足令人信服的材料及光線表現；電腦繪圖的產出圖像，雖然能提供複查造型的處理能力及不同材質的表面質感，但在設計方面的發展早期階段，這部份是還不需要太早介入，因為這些表現品質是在設計流程後端，才需要被建立起來。然而，如果能妥善運用這兩種技術的優勢，可以提出最具有說服力及最震撼的視覺表現，這一點是無庸置疑的。

　　而且，這兩種方法妥善運用一定可以增進設計效率，例如以手工繪圖確立了平面與剖面的二維訊息，再把二維訊息輸入到電腦繪圖軟體，可以輕易且準確地建置一個完整的3D模型，這樣一個三維向量圖樣，可以開始添加顏色、材質、和光線的渲染彩現，進一步豐富了產出圖像的效果品質，為設計方案提出一套完整的設計圖說，來滿足業主並取得設計委託權，這一個目的，才是這些設計圖樣真正的功能與意義。

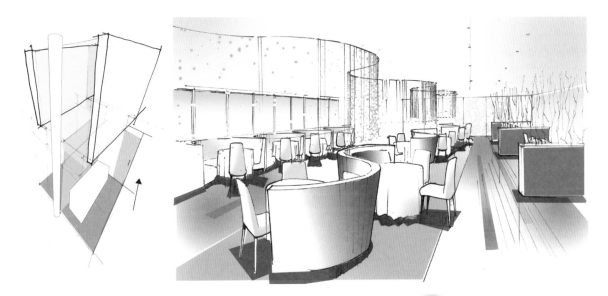

左上　這是一個由電腦繪圖所完成的二層室內空間，在一樓是灰色色塊，而二樓是藍色色塊，並以透明度表示，但二樓牆體的位置，就以手工繪圖重新描線加黑，是一個結合兩種媒材的作法。

右上　上圖則是以手繪線條構圖，而後掃描到電腦繪圖進行上色，也看出電腦繪圖在顏色多元性上，豐富了室內空間的感受。

右下　下圖也是以手繪線條構圖，而後掃描到電腦繪圖進行上色，也看出電腦繪圖在顏色彩線上的作業能力。

TIP 複合媒材的使用

在電腦軟體所完成的3D元件，最重要的是整體的協調性，重點是線條的品質，應該是有主從層次，不可將輔助性質的家具或材質彩現，去搶走整體的設計造型，所以也應該要適當地分配線條與顏色比重，這部分不論是手工繪圖或是電腦繪圖，均應回歸室內設計師及空間設計師的核心能力，就是美感的養成與個人的風格塑造，這個本質是不會改變的。

另外，電腦繪圖也較方便檔案流通與傳輸，為後續協力廠商或施工團隊提供一個準確的尺寸資訊，因應不同線寬需求時，也可以透過標尺、圓形線或雲形線來調整寬度，同時保有尺寸的精準度。

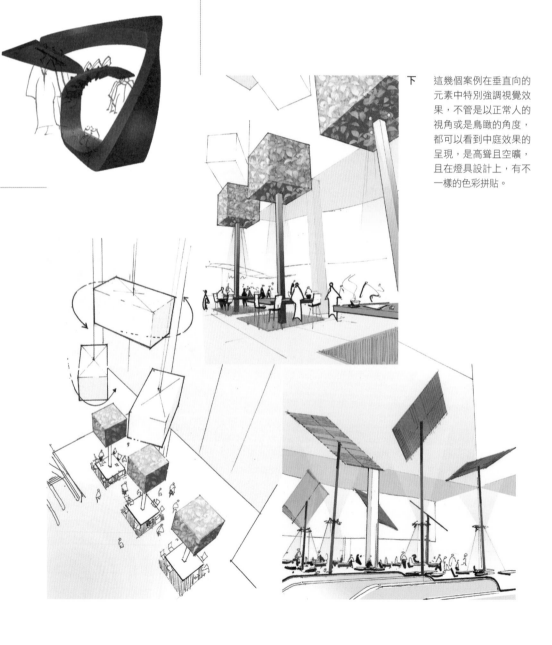

下 這幾個案例在垂直向的元素中特別強調視覺效果，不管是以正常人的視角或是鳥瞰的角度，都可以看到中庭效果的呈現，是高聳且空曠，且在燈具設計上，有不一樣的色彩拼貼。

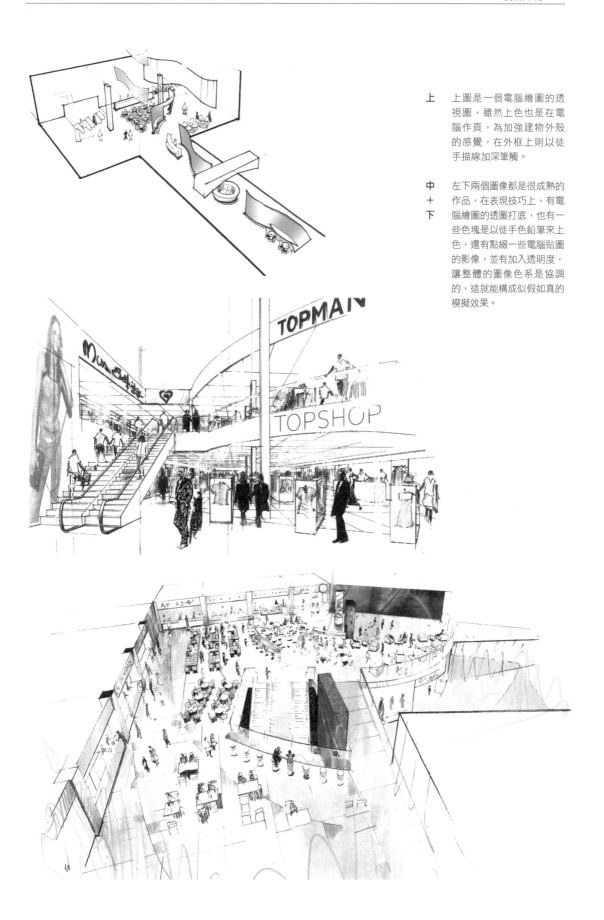

上
上圖是一個電腦繪圖的透視圖，雖然上色也是在電腦作頁，為加強建物外殼的感覺，在外框上則以徒手描線加深筆觸。

中
＋
下
左下兩個圖像都是很成熟的作品，在表現技巧上，有電腦繪圖的透圖打底，也有一些色塊是以徒手色鉛筆來上色，還有點綴一些電腦貼圖的影像，並有加入透明度，讓整體的圖像色系是協調的，這就能構成似假如真的模擬效果。

CHAPTER 3
簡報

對客戶與他人作簡報

簡報中的圖像是為了說服客戶和其他人，增加提案的有利條件和可信度，有些工作需要獲得委託方的正式法律許可和批准，但因室內設計專案的準備時間很短，若在第一次提案時無法獲得法律許可，日後就很難有機會再提出申訴或作出調整。例如，歷史古蹟案件就是一個例子，建築主要關注的是建築物正面臨街的部分，他們會協同文化保存機構前往了解房屋的改建演變，以保護具歷史意義的內部裝修。客戶通常會將房宅建築全部承租下來並推薦整修提案，當房屋所有權人認可後，即使這些方案不具法律效力，但往往仍須履行，而室內設計師必須在不違反文化保存的法規下，進行內部改造，房屋內部才會更適合承租人居住。

對大多數的專案而言，最關鍵的認同來自於客戶，因為客戶的認同才能讓設計師腦中的想像成為

全　來自一套14件作品中的兩幅圖像，展示了購物區中的不同區域，將客戶的注意力集中在每個獨特元素上，並為後續討論提供縝密素材。

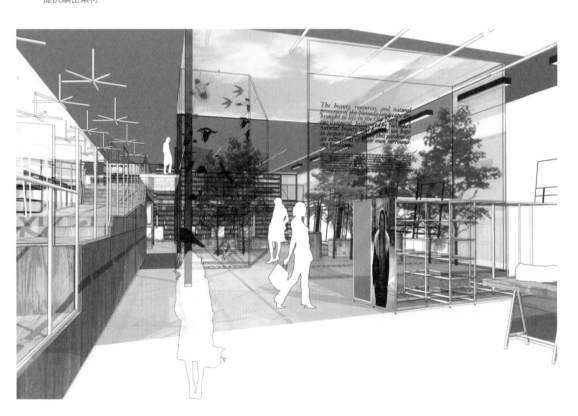

現實。即使最初可能會引起客戶反感，但一個好的設計師，應該要能同時滿足客戶的實際需要和美感訴求。發表簡報時應該考量委託方及業主的知識、思想和偏好，有些人會對繪圖的藝術性留下深刻印象，而其他人可能會對簡報中呈現出的專業感到放心。設計師在同意任何要求前，必須先充分理解，設計上的欠缺也許能暫時被掩蓋，但當工程完成後，缺點可能會曝露出來，這時想要再修正這些不足就必須付出極大代價。因此，在早期溝通中，最好儘早讓客戶了解簡報中不同製圖所代表的意義。

　　為客戶或其它單位作簡報並非僅只一次，在設計過程中針對簡報進行微調，並與所有人和組織進行溝通是更為謹慎的作法，亦能避免日後工程上的延宕。室內設計的本質，是在既有建築物的結構限制下進行工作，因此無可避免的，初始簡報的內容必須根據實際狀況再重新調整。在各個階段都應該與承受財務風險的客戶進行協商，以確保他們的建議能順利執行，任何改變也能經由討論被認同。因此，為了在工作進行中達成共識，建立一系列初步報告是有意義的。

　　當客戶熟悉設計師的風格，或者兩者之間曾經合作過時，可能會以少量的圖像或簡報就可充份溝通，但並不表示客戶能因此支付較少的費用。同樣的，有些客戶可能會擔心須為不必要的提案支付費用，因此最好於一開始就先說明，什麼是包含在費用內，而哪些需要另外收費，若能讓新客戶留下深刻印象，多提供一些服務其實也無妨。熱情和能力能化解大多數的歧異，有些客戶其實傾向於樸實無華的製圖，且更喜歡合作中各種想法的腦力激盪。

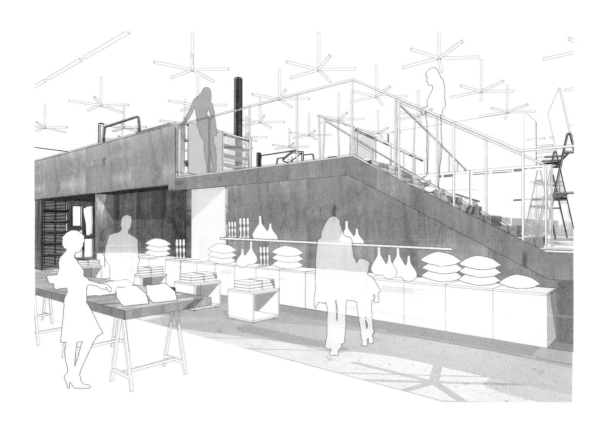

全　部分上色的透視圖顯示出最終
結果，線條圖示描繪了矩形外
觀內的獨立隧道結構。

成功的簡報元素

當客戶對簡報內容或整體中的個別繪圖有所回應時，設計師應表現出興致盎然的態度；若客戶原本對提案抱持懷疑，卻在說明後改為贊成，設計師也可明確指出其關鍵論點，這些方式在日後都有可能說服客戶以獲得額外經費。

在與客戶面對面作簡報時，其語調因設計師而異，有些人天生具權威感，表現出來的認真與可靠容易說服客戶；而另一些人則較具幽默感，會以他們獨特的方式與客戶溝通。不管性格上的傾向為何，這些特點會在視覺和口語表達中顯露出來，若製圖有明顯錯誤時，這些吸引人的特點都會大打折扣，因此最好讓第三方謹慎審查簡報中的繪圖和文字。

有些專案是在競爭後贏得的執行機會，在這種情況下，策略必須略有不同，因為設計師可能沒有機會與評審委員交談。

有時候，委託的客戶可能不是日後該空間的使用者，特別是在與公家單位合作時，客戶可能是較難以溝通的委員會，沒有特定人士可以給予回應，即使意見分歧的因素與提案無關，都可能導致團體內部的緊張情緒，在這種情況下，就必須讓簡報盡量清晰、簡單。非專業背景的委員常會擔心，他們因無法理解專業繪圖而讓自己的簡報看起來很愚蠢，這種焦慮會使他們不願表達意見或接受提案內容，若能以輕鬆、幽默的簡報方式搭配簡單易懂的繪圖，將能克服這一點。

TIP 臨時簡報中的繪圖

繪圖應保持以下原則：

- 簡單而非正式
- 易於理解且能夠更改
- 實際—不要暗示無法交付的東西
- 快速—太過精心製作的簡報會耗費時間和金錢

左　在解釋提案時，最好從空間入口處開始講解。

下　3D圖呈現出如隧道般的入口處設計，這是將顧客引導進入內部的方式，位於現有屋頂的下方。

Case study 向客戶展示概念

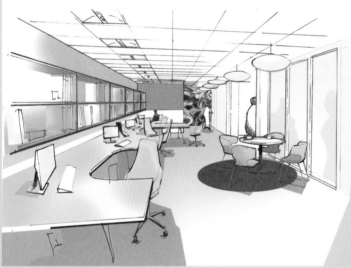



以下簡報中的素材範例，均獲得客戶對專案計畫的一致認同。

在這一頁，第一張平面圖記錄了現有的格局並確定其缺點，第二張平面圖提供了替代方案，稱之為「低限改造概念」，下一頁平面圖則說明了要求更高的「高限改造概念」。透視圖呈現了每個方案可能的運作方式、展示廣泛想法觀點，並提供足夠訊息讓客戶表達意見。

電腦提供可靠的透視線來定義內部平面，家具的細節雖經過簡化，但已足夠解釋款式和功能。以手繪添加的項目，如椅子等，說明設計師已掌控創作過程的所有細節。

雖然不是在這些範例中，但有時候簡報有助於確認客戶真正最在乎的事項，並縮小雙方的預期差距。

在與新客戶的初次會議中，可以提供已完成的室內設計或帶有家具、裝修的設計照片，展示的照片內容有助於客戶推測專案完成後的設計品質。然而，過度使用這些照片也可能會扭曲客戶的期望，但在可能的情況下，使用自己已完成設計的圖片作為說明，仍是明智的選擇，才華洋溢且要求甚高的設計師，其實不太可能展示他人的工作成品。



上　「低衝擊概念」方案說明如何以最簡潔的方式完成平面圖，並置換新家具以改善工作空間。

下　由電腦完成的透視圖以手工描繪後，再由電腦添加色彩與色調。

上
＋
下

選項2：透視圖中呈現出已重新配置的辦公室整體，讓戶外區域更為突出，設計師之所以偏好這個版本，可能是因為鉛筆的筆觸美化了原本電腦作品中較為粗糙的線條，最後客戶也選擇了這個版本。

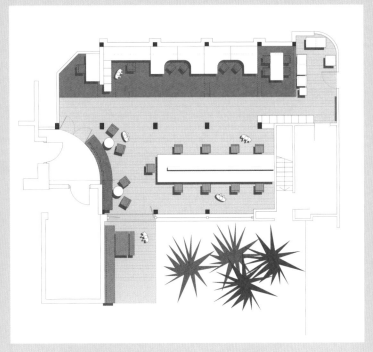

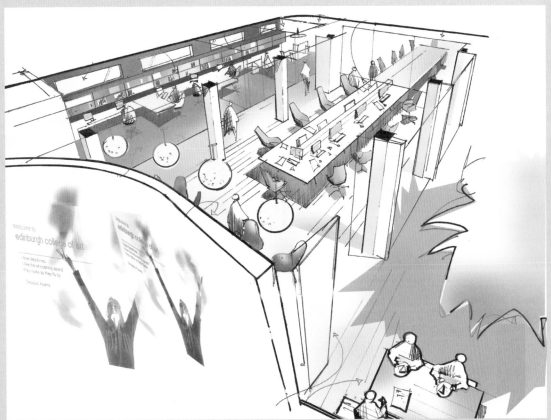

簡報的組成要件

無論是初步或最終簡報都會準備多種繪圖，每種繪圖皆有不同的定義用途。

不論專業與否，繪圖的性質取決於繪製的媒材，室內設計的繪圖必須精確、具空間性且完整。

當手繪製圖時，以鉛筆或鋼筆畫出的線條帶有不同的厚重感和濃密度，可以讓繪圖更易於閱讀。在彩色複印出現之前，色彩的使用只限於一次性繪圖，以耗時費力的影線繪製和調色，展現出圖中不同元素的清晰度。以電腦進行繪圖和列印後，於圖中加入色彩和陰影也變得容易許多，電腦更為豐富的用色，創建出一系列更為易懂的繪圖作品。然而，關鍵是不要過度使用顏色和材質，需記住製圖是為了傳達訊息，而不是將製作出繪圖這件事作為最後目的。

雖然渲染擬真的透視圖可能被視為最典型的簡報工具，但2D圖其實能將關鍵訊息表達得更為清楚。

平面圖

平面圖是必要的，它說明了如何著手調節及配置家具，並確認提案能將既有空間做最大的利用。

平面圖可能會看起來較為複雜，因此通常會使用概略版本的平面圖來解釋基本要素的安排方式，當作是進入較複雜版本前的先行介紹，但複雜版本中會包含更全面且詳細的訊息。

全 小張的平面圖說小小標明建築物中不同用途的細部分配，而在大張平面圖上，使用電腦繪圖增加色調和顏色，讓整體輪廓變得詳細且生動。即使以簡報為目的的設計圖像，也可以藉由添加家具和設備有效率地完成工作。

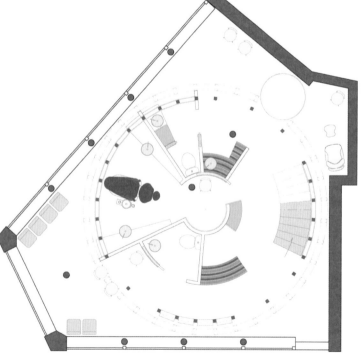

上　這個平面圖也可以作成一張
　　示意圖，因為空間簡單，包
　　含的元素或設備也很少。由
　　地板圖案可識別出房屋內部
　　的不同區塊，從家具陳設也
　　可看出不同空間的規劃。

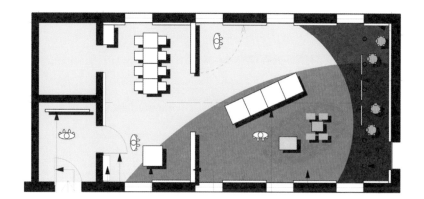

下　實體黑色為現有結構，白色
　　是新牆，其它顏色則代表地
　　板的裝飾，室內照明帶來色
　　調上的變化，圓桌投射出的
　　陰影和綠色斜坡上的漸層顏
　　色變化，增加了一定程度的
　　3D立體感。

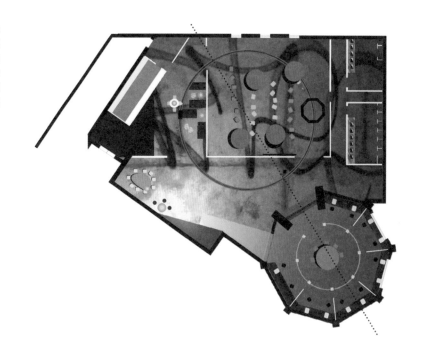

TIP 比例

繪圖中所使用的比例尺有一定的標準規範，這是經過建築業所認可的，通常1:50對於簡報平面圖最為有用，它足以呈現完整細節，並能將大多數項目包含在單頁中。1:100的比例同樣能提供明確資訊，特別是在電腦上能呈現線條的精密度和品質，但1:200的設計圖會開始失去重要細節。如果在大型專案中只能使用1:200的比例製作綜合性平面圖，那麼密集或特別感興趣的區域，可使用較大的比例處理，例如1:50或1:20，使用電腦繪圖可在比例間輕鬆轉換。

平面圖的比例尺需在繪圖上標示，但是當比例尺使用在沒有「比例」的案例─也就是無法測量尺寸時，需在圖表的明顯處標示出「未定有比例尺度」。

TIP 有效共享

當設計師繪製草圖時，會以個人方式將初始想法塑造出型態，但手繪草圖也是與設計團隊其他成員（如同事和顧問），進行溝通的有效方式。因此，即使在製作最粗略的草圖時仍應遵守繪圖慣例，才能達成溝通目的。

手繪製圖

人們雖然可以透過不斷的精進，以手繪方式畫出幾近完美的線條，但手繪仍無法與電腦超凡的精確性、線條的一致性和完美直角互相匹配。因此，為了獲得更加自由不受限的成果，例如：允許線條交叉、大量運用細線法和色調調和，或是為了呈現創作的豐富度，以手工繪製是合乎邏輯的。

一些簡單的設計專案可以使用手繪製圖，而不需要使用丁字尺或三角板，接近九十度的角度通常可透過眼睛判斷，並經由練習提高準確度。即使是手繪圖也可以測量重要尺寸，如果這些尺寸相對精確，則其餘相關的繪製元素也會更加可靠。

對於較複雜的平面圖，另一種方法是先為關鍵部分製作快速又專業的構成草圖，其它再以手繪方式疊加上去。由於大多數繪圖都是準確的，因此並不建議太過仔細地描繪原稿，為了維持自然率性，快速描繪是比較好的方式，過於在意無法避免的微小差異，會顯得不夠靈活。電腦構圖和手繪線條可能會同時運用在同一張繪圖中因為電腦構圖可以呈現新元素的精確度，而手繪線條則代表較不精確的現有面貌。

左 追蹤測量過的圖表可確保尺寸精確到可接受的程度，快速手繪創造出明暗濃淡以突顯家具，讓陳列配置能更為容易。

右 這個專案涉及更詳細的工作，所以繪圖需更加精確。在選擇工具時，工程筆優先於鉛筆，因為工程筆能確保線條的精確性和持久性。在描圖紙上使用黑色墨水畫出輪廓，然後用彩色鉛筆在背面著色。新的牆面和柱子被漆成橙色，讓建築工程的範圍變得清楚易懂，其它線條和著色代表地板的裝飾和家具陳設。三層樓的平面圖拼接在一起，並以不同色調作為區分。

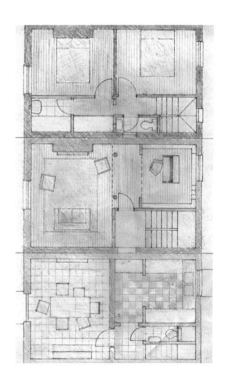

剖面圖

　　所有關於繪圖的資料同樣適用於剖面圖，無論是地板還是天花板的高度，剖面圖是用來準確描述水平變化的基本方式。如果平面圖是讓觀看者確認並理解空間的細部分配，那麼剖面圖就是垂直的平面圖，讓觀看者在空間垂直移動時能理解其組成結構。剖面圖可以提供對空間的描述，或透過對顏色、材質、燈光效果和家具的呈現空間氛圍，電腦軟體會是用來精確展示最後成果的一項理想工具。

　　繪製剖面圖時應視其用途調整線條細節，若為了呈現背景細節而加入太多線條，整體結構會變得難以辨認，因此在規劃繪圖時，需先決定欲呈現的優先事項，並刪掉不重要的訊息。

　　決定剖面圖是否有用，關鍵在於其在建築物中所呈現的切割面，是否包含專案中的重要訊息。製作多張剖面圖通常是一個好方法，每張剖面圖描述不同的重點，而不是企圖將所有內容都疊加在一起呈現。一般來說，應該要有一張以樓梯間為剖切位置的剖面圖，以利於從實際和美學層面去觀察樓層間如何連接，另一個與之融合的剖面圖，是以夾層樓面的邊緣為切割面，可用來呈現高度間的變化。

　　另外，還必須慎選剖面圖的視角方向，應該要選擇最能呈現或結合各項重要元素的範圍。

　　適當地在透視圖中加入家具或人物，也有助於剖面效果的呈現，當然，輔以專業圖表或文字說明，也可強化設計成果的內涵，讓非建築專業的業主更能理解設計的重點。

上　繪圖中常會充斥著等比例的人物貼圖，豐富整體圖面效果，或呈現空間中的人體尺度比例。

下　粉刷上油漆後可以讓材質、顏色、質感與光線的印象更加鮮明。

上　雖然不是傳統的剖面圖，
　　但色彩部分描述了極簡主
　　義服裝店的基本組成要
　　素，在剖面圖精確的剖切
　　面範圍之外，這些元素的
　　規劃創造出遠近感，而意
　　外加入的野生動物則讓嚴
　　謹的氛圍得到些許緩解。

右　更為簡化的表現方法，是
　　將白色家具和靠在白色牆
　　壁上的配件簡化為輪廓，
　　仔細審視過的材料和單色
　　圖案區域，與已完成的內
　　部設計相稱。

TIP 選擇最佳剖切位置

剖面圖是說明牆面裝飾最有效的方法，它們也能
明確展示地板和天花板的變化。

正射立體圖與等角立體圖

　　平面圖和剖面圖提供了二維向度（2D）資訊，讓了解繪圖慣例的人能使用於室內的居住設計。透視圖為靜態圖像，是從無法移動的固定視點中所觀看的單一角度示意圖。正射立體圖與等角立體圖則提供了建構圖像的方法，能夠展現出二維向度（2D）和三維立體（3D）的優點，它們是建築物內所有區域不可缺少的3D視圖，於顯示上至少去除了兩面牆和屋頂，可以展現相鄰區域的訊息，並於三維空間中呈現牆面和其它垂直元素，上色後還能表現材料、顏色、質感與照明效果。

　　它們的構造簡單，將平面圖和剖面圖轉化成三維空間，並允許觀看者想像在空間或空間序列中移動，以了解美學觀點的演進。

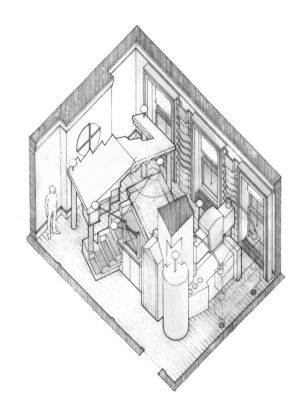

上　　以手工繪圖時，三維空間主要由輪廓定義，儘管這張正射立體圖的每個表面都以彩色蠟筆和鉛筆著色，但仍無法達到電腦繪圖的準確性。

下　　垂直元素與水平面建構出的三度空間，在這個由電腦生成的等角立體圖中變得清楚，嚴謹的表現手法做了很好的收尾。

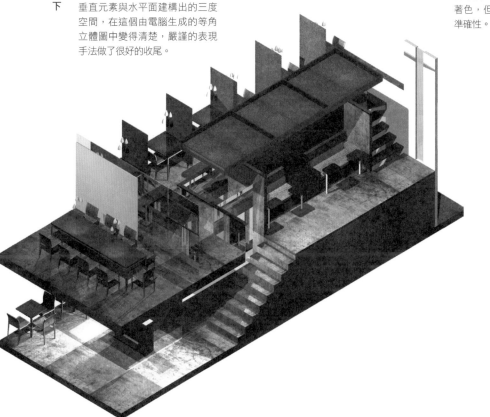

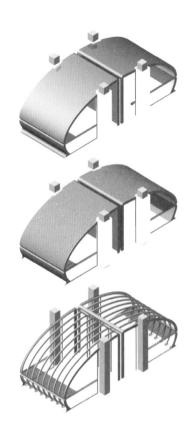

慎選觀察的角度才能確保提供最多的訊息，每個專案最好準備多個繪圖，通常可從對角線的相反角落開始著手，以獲取一致延伸的資料。手繪正射立體圖稍微簡單一些，30度的等角立體圖跟圖像數位化是一樣難度，看起來更接近於真實的視角模式。

很顯然地，把平面圖和剖面圖的資料輸入電腦後，就很容易以數位方式生成許多圖像，由於所有水平線和垂直線都是互相平行，而非像透視圖中不斷變動分歧的線條，因此手動設置它們也相對容易。這種簡單的公式讓快速、精確的製圖是可行的，也是一種在會議期間，製作自動但可控的3D草圖的有效方式。（有關設置的原則，請參閱第1章第44-45頁上的「正射立體投影與等角立體投影」部分。）

上　這一系列由電腦生成的3D等角立體圖像，記錄了建造獨立式辦公空間的策略，顯示使用熟悉的材料和施工技術，依然可以建構出複雜結構。

下　這個等角立體圖呈現一處連續、狹長的建築物，雖然逐漸改變其功能但不影響原有特性，繪圖被簡化後仍足夠詳細解釋基本想法，圖中省略外牆和地板的方式，可讓人將注意力集中在新元素上。

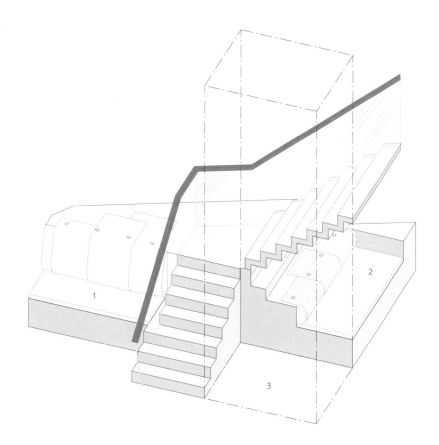

1.等候座位
2.療癒場域
3.電梯

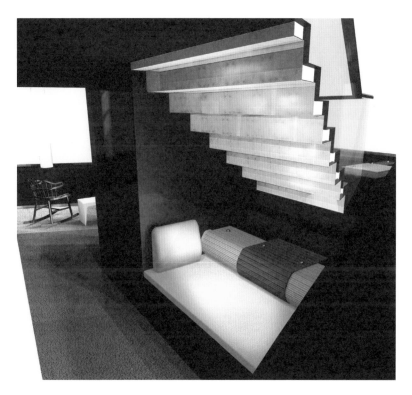

全　從等角立體圖中，可看出如何將固定座位藏入樓梯和電梯塔中，而以虛線標示電梯塔輪廓，可讓其後方的樓梯顯露出來，厚實的扶手勾勒出樓層間的樓梯和平臺結構，從透視圖中更可見實體感。

使用電腦繪圖時，畫曲線與畫直線一樣簡單，繪製透視圖與正射立體圖難易度也是一樣。因此，在進行數位化工作時，可以在適當情況下稍微使用更自然的俯視視角，而不是正射立體圖或等角立體圖。然而，對於非常複雜的空間，傳統配置的形式可能更易於理解，也能獲得更多訊息。

右　這種俯視圖解釋了如何將各項元素加入雙層空間內。圖像複雜是必然，但很顯然地，看起來不甚堅固的樓梯和通道，與它們連接的封閉工作場所形成鮮明對比。

下　這種俯視角度改變了真正的平面圖，並以色彩和材料的使用，來說明與牆面的相互作用，家具點出房間的功能性，外牆的重要元素，如窗戶和立柱都在邊緣標出。

透視圖

　　詳盡和優美的透視圖，通常是任何簡報文稿中最容易打動人心的圖像，而精心挑選過的視角，可以快速傳達專案中的基本元素。一個全面的透視圖，可以表達所有需要展示的項目，但從其它角度關注不同的重要元素仍有其價值，藉由對建築內部注意力的轉移，可讓眼睛聚焦在特定的物件上。同樣值得考慮的是，將大量的細節圖示與材料和內置家具結合起來，可創造出與專案密切相關的緊密感。（有關手繪透視圖的原則，請參閱第1章第42-43頁中的「製作簡單的手繪透視圖」部分。）

　　電腦繪圖的優點是一旦將必要訊息輸入到平面圖和立面圖中，就可以極為容易地繪製出符合需要的複雜透視圖。但是，如果觀察的視角太多，整體影響可能會被淡化，最好確定哪些是關鍵圖表，並投入精力來改善它們。

右　在簡報素材中，以新的建築物正面臨街部分作為第一張圖像是有其道理的，在這個例子中，它是作為一個展示平面，於此平面上，商店和顧客建立了透視深度的概念，前景平面變得模糊，以此方式暗示行人和鴿子所在之處為人行道。

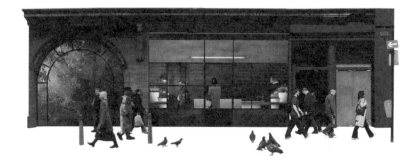

下　建築物正面臨街部分的透視圖，可使用電腦輕鬆處理新的立面圖，以便與周圍建築物的數位照片視角相匹配。這些建築物可能會在電腦內被進一步處理，以產生更協調的調整和圖形質量。

建構真實的室內空間，必然比創造理想化的圖像更為困難，若表現手法看起來很完美，那麼客戶可能會假設圖像中所顯示的素材和顏色，都會精準出現在已完工的內部，任何更動都將可能會引起抱怨。因此，提供一個大致印象的提案是一個技巧，它表達了專案的本質，而不只是照片上的精確。

以傳統視角整齊構成的長方形圖像，像極了一張照片，儘管其中包含的所有元素都同等重要，但在觀察真實的內部時，人們可能更關注能吸引視覺的要素。在繪圖中，應該將觀眾的注意力集中在實際上最重要的部份，如果每個表面都以相同的強度呈現，就會失去主題性，因此應該要先決定好內容中的優先順序。

草圖易於理解，也為設計師的創造力提供更多證據，但於電腦生成的圖像能否保留草圖的元素，一向是備受爭論的觀點：它們並非無法更改，也為想像力留下推測的空間，而且草圖具備率性、活力與親切的特性，使完美圖像更能被接受，而這一個過程就有賴簡報的內容，來拉近設計方案的最終決定。

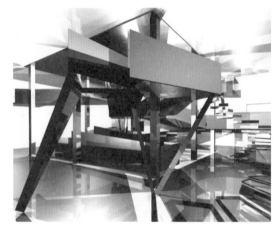

全　即使是最複雜的提案，也能在電腦中輕鬆地不斷進行關鍵評估和演示。

上　這幅圖像乍看之下有如照片一般，其關注點是傳達出加工過的完美感，因此表面光滑、整體顯著明亮。為了傳達專案精神，只要改變是顯而易見且容易被辨識的，這種表現方式就是被允許的。

下　此圖像帶有幻燈片般的風格，在這個例子中也傳達了美學意涵。

雖然從平面圖和剖面圖生成電腦透視圖是標準做法，但也可以直接在螢幕上徒手繪製。使用程式工具，可以更容易地以完美直線勾勒，而不是如手工繪製般起伏不定，還可以添加色塊、掃描和剪貼圖案、材質、家具與人像。

上　這些圖像傳達出，如何在一系列空間中，不間斷地呈現素材與色彩風格。在電腦上徒手作畫的完成品，並不需要和繪製3D圖一樣精細，重要的元素如懸掛衣服的凹槽和別有造型的天花板，都被仔細勾勒出來，但圖中明顯刻意的尺寸誤差，以及極端的姿勢與服飾，都證實了表面上的準確性並非所要呈現的意圖；圖像傳遞出設計師應該享受其創意的過程。

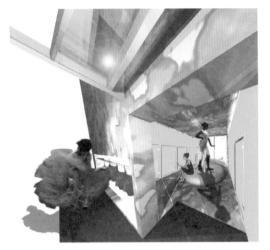

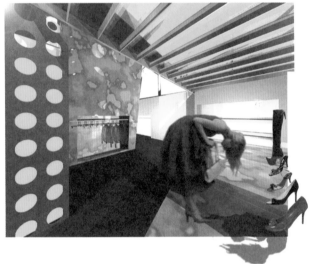

下　這些圖像並不追求從準確的視角
＋　構圖，但是它們都清楚表明了所
右　在空間的性質：左側的高大通風，右側較小卻宜人，兩者都是非常明確清楚的作品。

全　牆面、地板、天花板均以白色平面表現，只描繪關鍵元素，並呈現出彷彿扭曲過後的景觀，這一點可經由窗外街道的視野確認。

圖像邊緣

　　眼睛通常會專注於視線範圍內的建築內部區域，但對於視線邊緣的部分就無法精確紀錄。眼睛容易被吸引並將視線停留在主要元素上，儘管視線焦點的周圍區域仍對整體印象有貢獻，但它們不會以相同的強度審視所有區域，目前已有許多圖像造形軟體可以複製視覺焦點。

　　當簡報表中匯聚大量矩形圖像時，不規則形狀圖像的直側分隔線也會突顯剛性網格的設計佈局。

左　渲染於網格圖線上的色彩強度從左向右減少，最後逐漸消失在紙上。

左下　色彩的自然渲染（如螢幕中所見）沖淡了矩形的框架感。

下　如同相機中的取景裝置一樣，白色虛線限定了感興趣的區域，而在後方浮動的粉紅色矩形和越過圖像邊緣的人像，加強了空間景深。

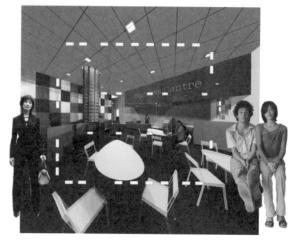

右　投影出的線條讓頁面中的圖像結合起來，然而，這些線條雖然明顯屬於該專案，但卻沒有精準地與圖像對齊，此分離感代表這些線條浮動在紙的表面之上，椅腳也超出了圖像的嚴格範圍，增加了空間景深。

下　這張圖片的中心是著色最密實的區域，越往上，色調隨之褪色消失。圖像論述一個狹小的空間，在現實中是不可能的視圖景象，主要用來描繪色彩裝飾。

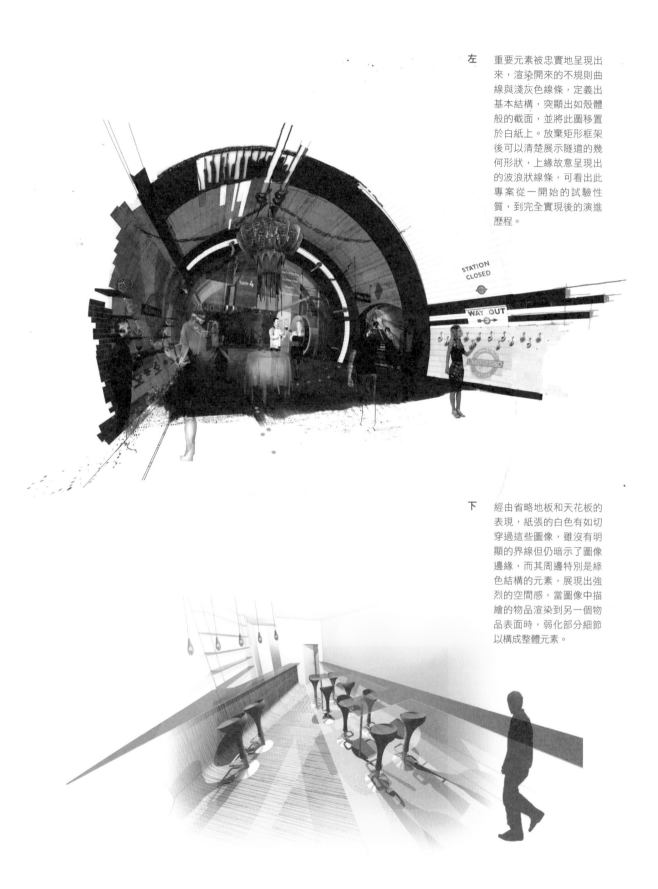

左　重要元素被忠實地呈現出來，渲染開來的不規則曲線與淺灰色線條，定義出基本結構，突顯出如殼體般的截面，並將此圖移置於白紙上。放棄矩形框架後可以清楚展示隧道的幾何形狀，上緣故意呈現出的波浪狀線條，可看出此專案從一開始的試驗性質，到完全實現後的演進歷程。

下　經由省略地板和天花板的表現，紙張的白色有如切穿過這些圖像，雖沒有明顯的界線但仍暗示了圖像邊緣，而其周邊特別是綠色結構的元素，展現出強烈的空間感，當圖像中描繪的物品渲染到另一個物品表面時，弱化部分細節以構成整體元素。

右 條紋和陰影的直線集中在曲型躺椅上，並保持於淡粉色的正方形中，正好與紙張的白色相對比。

下 圖像的部分元素較為退後，以突顯漆面裝飾，顏色與圖案均由前景人物補充，底部的棕色線定義出平面地板，感覺較沉重的圖像右側，因左上角流動的型態而獲得平衡。

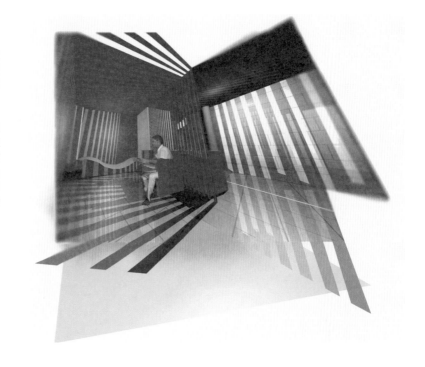

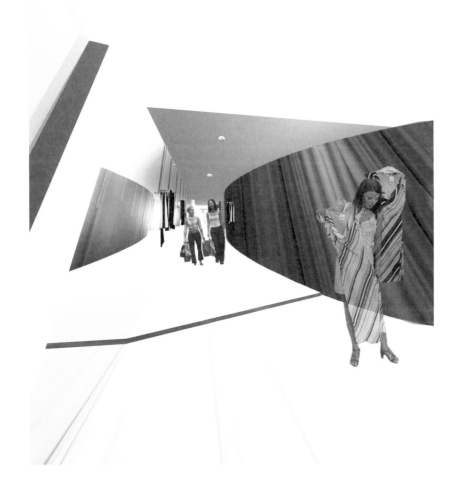

嶄新的飾材

認為室內設計與空間結構相關是常見的說法，但室內設計更與表面、顏色和材質有關。由於內部空間通常為矩形，大約高2.5公尺（8英尺），因此室內設計的成功多取決於表面裝飾的創意處理，而不是戲劇性的雕塑擺設。此外，不管這「雕塑」處理得再好，最後會被注意的焦點仍然在於室內設計的飾材本身。

當客戶想先看到證明，以確認內部設計將會是什麼樣子時，可製作聚焦於實體的圖像來徹底說服他們，這在傳統透視圖中是顯而易見的作法，以額外的圖像優先呈現內部裝飾。

任何手工著色方式，都無法與電腦的表現能力相匹敵。手工著色依賴視覺準則，準確程度各有不同，由於這種技能非常專業，因此雇用一名顧問作為視覺設計師是很常見的，他通過不斷的練習，製作出的手繪透視圖往往非常接近真實。這些專家無可避免地會有自己的風格，設計師傾向於雇用那些技術最符合專案精神的人，但缺點是，無論設計者和視覺設計師合作得多麼協調，前者都會受到後者

全　電腦按照程序在三維空間的語彙環境中，客觀處理了透視圖法、物質實體和照明的複雜性，這些圖像特別說明了電腦如何繪製與表現反射作用的能力，真實與客觀的描繪，替代了手工繪圖的不足之處。

的擺佈，後者也不可能準確地按照創作者的意圖來看待提案。現在，設計師若通過定期訓練與合適的電腦軟體，也可以自行製作透視圖，準確表達自己的視野。一旦繪圖中最困難的元素使人信服後，最後的修飾就很容易表達了。曾經在樣板上以雜亂無章的碎塊呈現出的材料，現在也可以經由掃描，以精準的照片方式井然有序的呈現。

　　電腦繪圖的優點是一旦將必要訊息輸入到平面圖和立面圖中，就可以極為容易地繪製出符合需要的複雜透視圖。但是，如果觀察的視角太多，整體影響可能會被淡化，最好確定哪些是關鍵圖表，並投入精力來改善它們。

全　更多抽象的透明、半透明與不透明平面圖，展示了電腦能夠計算、模擬不同材料的質量，以及和人造與自然光源間的相互作用與影響。

現存的飾材

新的內部空間，應該對所在建築的體積和重要性作出回應。以實用為主的現代建築外觀下，可能沒有值得保留或融入的東西；但是，特別是在舊建物中，外觀或元素或許仍有其特點，可以增加新內部空間的豐富性。這些特點有可能包含在任何形式中，通過電腦重新創建這些元素是非常費力的，因此解決方案是將它們拍攝下來一最好是數位化，以

允許調整後能符合擬真圖像的角度和色調。當拍攝這樣的照片時，最好盡可能將自己的位置接近預期描繪的視點，讓拍攝的方向與虛擬的定位、視角相一致，最後再使用電腦作微幅調整。

左 比起從零開始重新創建，拍攝現有的元素和裝修（例如這個空間中的裝飾天花板），並且掃描成數位影像是更為簡單和有效率的。

右 在這張數位拼貼畫中，可看到普通、單調的書櫃中混雜著各式書籍，在經由掃描、黏貼處理後，讓書籍的書背轉變為書櫃輪廓，以搭配現有的磚石牆（將其描繪為電腦製作的傳統建築線條圖）。帶有不規則圖案的新石材地板也黏貼進來，運用膨脹過後的尺寸讓其材質清晰可見。三個主要元素都沒有試圖符合共同的觀點，因此也避免了兼容性的問題。

TIP 拍攝現有材料

右邊的牆壁經由數位化拍攝、掃描和運用，若新繪圖和照片中的視角都以不同角度的手法來處理，那麼之後要精準調整新繪圖的角度將會是個問題。

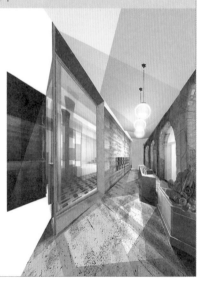

全　在許多具有大面積窗戶的
專案中，窗外視野景致亦
是內部設計的組成部分之
一，可將此街景「黏貼」
進數位照片中，作為提案
內容的一部份。街景的明
暗度可調整降低，表明它
是透過玻璃觀看，因此其
明暗度已被「稀釋」，而
不相容的角度問題可以通
過一、兩個物件的變形來
解決。

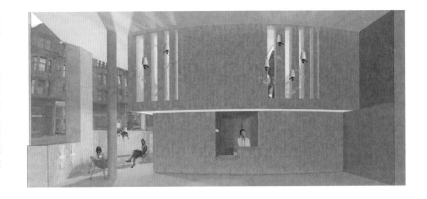

照明

在手繪圖像較難表現光影質感，無論是自然採光還是人造的強光和陰影，都很難達到令人信服的程度。相比之下，自然和人造的光源在電腦繪圖中比較容易呈現，作為生成圖像所需資訊的組成元素，完成的效果相當具有說服力，具有微妙且複雜的現實感。

這個過程的另一個好處，是可以讓設計師評估出令人信服又逼真的照明方案，並對光源位置和強度進行調整。此頁面中顯示的範例，說明了建議的人工照明方案，而另一頁則展示使用自然光的提案。

右　聚光燈懸浮、嵌入地板，光源在半透明懸掛織物的皺褶間盪漾著。

上　傾斜的玻璃板放置於地板上的開口處，並從下方點亮燈光。

下　在高反射的表面上呈現強烈但隱蔽的光源。

| 上 | 對於高緯度地區的委託案件來說，涼爽柔和的光線更具說服力。 | 左下 | 強光由窗戶溢出，並透過各種物品的表面反射與吸收。 | 右下 | 從傾斜採光天窗射出的光線，照亮家具、燈具的頂部邊緣和反光表面，與捕捉到陽光的石牆底部角落相比，黑色地板的表面顯得較不耀眼。 |

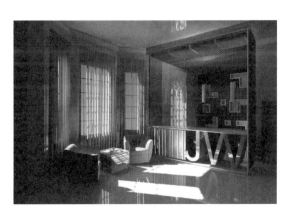

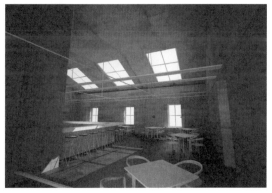

家具

　　家具是任何室內裝飾的基本組成部分—也是業主最直接與之互動的元素—從設計過程的一開始就必須考慮到家具配置，因為它是表達專業審美觀的重要元素。

　　除了一次性零件，如接待處和酒吧櫃檯，很少需要特地為一個專案設計家具。當設計師思考整個專案時，可能會有強烈且值得完成的想法躍然而出，這時設計師會經歷孤獨又極具靈感的創意瞬間，但這種時刻很少見，而且從多個製造選項中，選擇需要的家具更合乎邏輯。有人可能會爭論，如果從現有的各種桌椅中還找不到合適的東西，那就說明缺乏想像力或專業知識。

　　整體來說，家具符合嚴格的尺寸要求和限制，因此熟悉的物件—如椅子和桌子—可以在確定內部比例時有效地取代繪圖中的人體輪廓。

上
＋
下

這兩張圖像在家具和擺放的內部空間中建立了風格上的聯繫，上圖的黃色立方體扶手椅，反覆強調出上方突出樓層的體積。下圖中，如木炭團狀的座位與簡約的內部裝修、色彩相搭配，紅色配件為焦點所在。

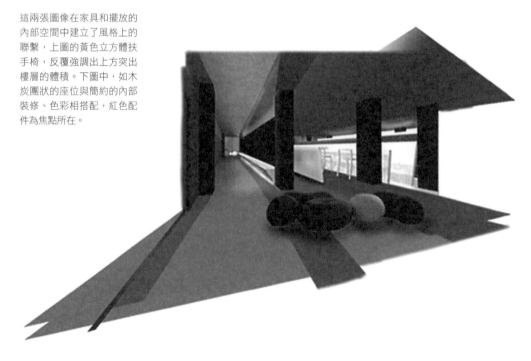

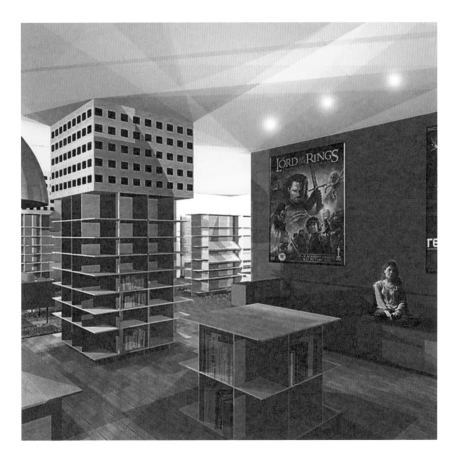

左　由於家具的尺寸較小且精細，在製作複雜的內部透視圖時可能會遺失部分資料，有些書籍說明了這些博物館書架該如何管理而不會影響其配置。

　　由於家具對室內裝飾具有影響力，因此在任何圖像中，準確地表現出家具擺設是很重要的。這可能涉及用手或電腦調整目錄中照片的尺寸並拼貼，以及對空間中家具的擺放角度進行適當調整。這也意味著，不管是手作或使用電腦，生產出的創作近乎相似，或者最有效和最方便的是從製造商的網站下載圖檔，這些圖檔將在妥善的約束控制下提供個別作品的精確圖像，以利於進行整合。

TIP 臨時簡報中的繪圖

從製造商網站下載的資料中，有關於家具佈置的細節，賦予人另外一種印象深刻的渲染效果。

全 兩件非常奇特的家具巧妙地位於上下圖中，圖中的細節似乎也展現出它們的獨特性。在右側的圖像中，圓形窗口和所面對的框架，對應出充氣的橙色管與位於其中的人物；下圖中，屏幕上的扭曲面孔，似乎對漂浮於下方、不融洽的座椅感到失望。

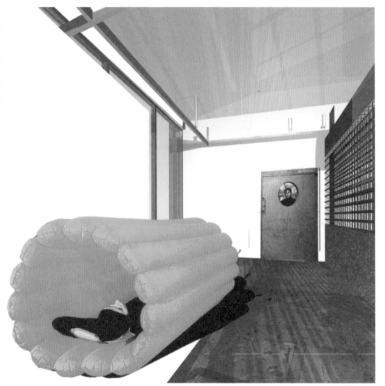

除了最獨特的專案之外，設計師幾乎不需要為其創造新的家具。許多製造商為了鼓勵他們選擇自己的產品，會在選擇範圍內提供數位版本讓設計師下載，並運用在平面圖、剖面圖和透視圖上。由於家具和配件在表現室內特徵上具有非常重要的意義，因此為了準確地呈現它們，最好下載相關訊息，經由確認並排除較不精密的版本。

1 首先，需要下載建構家具所需的數位資料，從而精確地創建與預期成品圖像相同角度的家具，製造商通常會免費提供這些訊息，以鼓勵大家使用他們的產品。

2 當構圖被接受後，這些元素可能會以3D方式呈現。

3 元素或者會被塗上色彩以逐步改進完善。

4 最後的圖檔可能會經過無數次的重新配置。

Case study 創建特殊作品

對於銷售假髮的展示空間系統來說，這一系列繪圖用於向客戶和未來製造商解釋提案，描述審美訴求與建築方法。

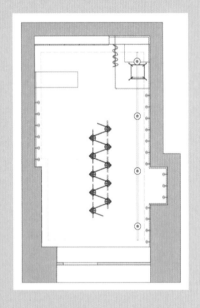

上　平面圖顯示出在商店中心的展示陳列單位。

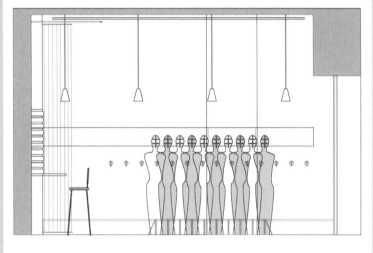

鋸齒形結構高250公釐（10英吋）
每塊中密度纖維板與前一塊形成60°角

人型中密度纖維板（1600公釐[63英吋]高）插槽到基座固定，形成獨立式結構

頭部拼接在一起，並以3D形式展示假髮

精確的切割確保緊密連接和結構剛性

上　側牆的立面圖顯示人型板的展示單元，並於其下詳細說明單元的編排和規格。

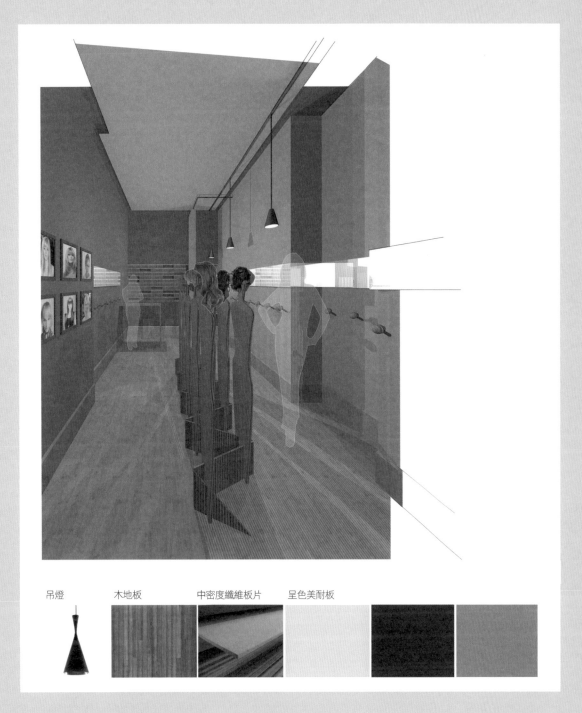

吊燈　　　木地板　　　中密度纖維板片　　呈色美耐板

上　　在這份剪報裡，從內含人物型態的著色
透視圖中，可看出提案的色彩與比例，
而下方則是建議材料的詳細資訊。

人像

　　人物圖像將尺寸概念帶入內部空間，並幫助解釋人們將如何在此工作和居住。已完工的室內照片因缺少在現場的人，而缺乏真實感，就好像改變衣服和髮型的時尚後，會使約會的人感到尷尬是一樣的道理。即使是這樣，對於展示繪圖來說也不會構成問題，只與繪圖的製作時間相關。電腦提供精心挑選的數據以補充專案的美感，它們可以是詼諧或詩意的，也可能在吸引客戶的想像力和同情方面特別有效。

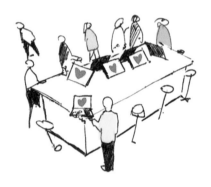

左
＋
右
人像能為內部設計的簡報提供比例尺，但這並非是必要的，使用太過詳細或逼真的人像通常不切實際—採用內建人像是最常見的做法。

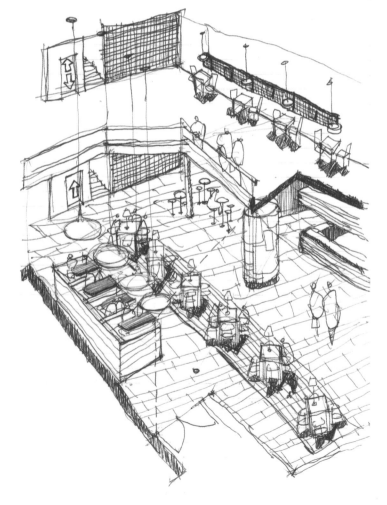

上　這些照片中的手繪
人物只快速描繪出
輪廓，保留了手繪
圖的自然感，無疑
是主導完成圖像的
附屬要點之一。

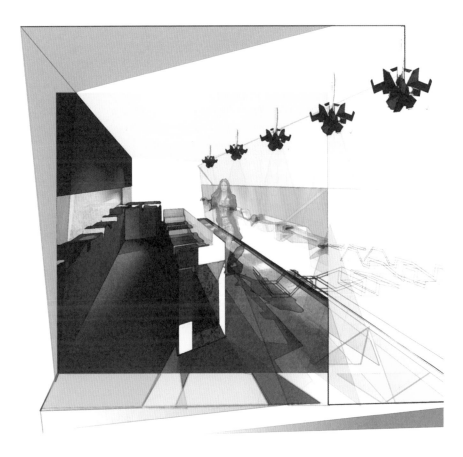

下　透明的人形能帶
出比例卻不會遮
蔽內景。

左下 創建一個專屬的人物圖像，可確保此圖像與周邊環境呈現同一個視角，而這很容易用數位攝影完成。

右下 人像可以顯示內部空間的規模變化。

左 人物圖像可以闡明不同的層次和功能。經由左邊的人形可識別出樓梯，他本身並不明顯，右下角的人形顯然是透過空隙向上仰視，另外兩個人形解釋了小隔間與其出入口，這四個人都故意使用了柔焦。

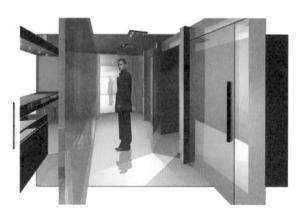

　　在室內設計簡報中，很難將逼真的手繪人體圖像合併在一起。人形線條太過複雜，難以將手繪線條與內部元素的堅硬邊緣互相結合，通常的做法是將手繪圖輪廓化。

　　這樣就更容易操控圖像大小與品質，並且可以在電腦上作進一步運用，還可以從免費網站和訂閱的電子資料，下載一連串關於不同年齡、特徵與姿勢的人像，有些網站提供完全數位化生成的人形姿態，並可以經由程式設計展現適當的姿勢，但這些人形因無明顯特徵，可能較不具説服力。

下　人物圖像巧妙確認了室內空間的功能（帽子店）。

右　在製作特定專案的人物圖像時，要記錄一系列細微的變化，並從中選出最符合內部透視圖的人形，電腦上的最終調整應具有説服力，能將人形與建築物的元素結合起來。在這個例子中，手繪的陰影暗示出地平面。

下 　經由此圖右側的人像能
　　識別出正在進行的活
　　動，其他如圖像左側的
　　人，可以表達專案的精
　　神，這種生氣勃勃的
　　形象只能夠用來吸引客
　　戶。

　　設計師之間最常見的做法是建立個人數位圖庫，並從雜誌上掃描人形；或者也可以針對特定專案，在適合的姿態中進行特徵搜索，以尋找合適的照片。一般來說，這個人形不應該在內部空間佔據主導地位，但是精心挑選和調整後的人物圖像，可能會顯著影響對設計的認知。

　　人們遵守視角的法則，但將他們納入任何繪圖中可能會產生問題。從雜誌上挑選的圖像往往不具說服力，例如：人像所在地的地板平面可能不一致，但是仍然有辦法處理此類問題，可以讓志願者擺出姿勢以符合專案的特殊需求，再利用數位相機拍下，而且這種圖像可以在電腦內廣泛利用，能更方便與其它數位圖像相容。

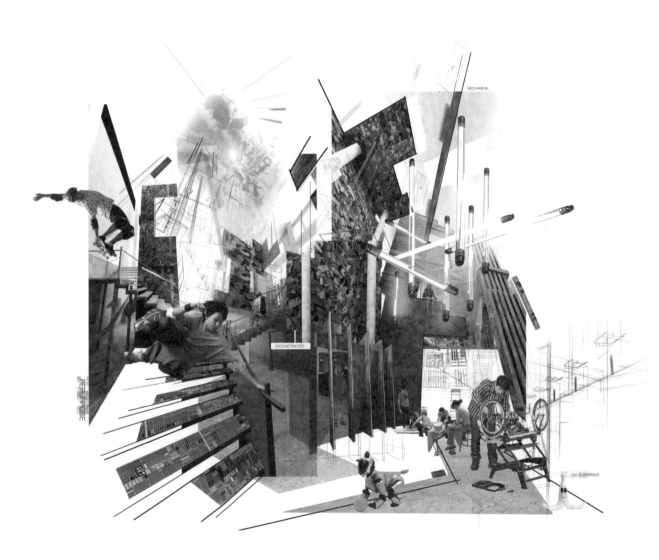

上　在大多數繪圖上帶出尺寸規模，卻又不遮蔽大面積內部空間的獨立人像，其實並不適合用來描述某些活動，而且也很難找到合適又現成的群體圖像。在這個例子中，收集並結合了許多個人和小群體的照片，在相對尺寸和視角之間存在微小的差異，但因圖像本身的組成相對鬆散，因此差異並不明顯。

中
＋　獨特的人物形象和當代服飾展現機智風
下　趣，也能避免相關團體可能會引發的爭論。

樣品

　　選擇正確的材料樣品是每個室內設計成功的基礎。面對同樣數量的樣品，不同的選擇與不同顏色、圖案、材質的組合，都會從根本上徹底改變原本的見解。因此重要的是，不僅是設計師，也要讓客戶直接看到不熟悉與熟悉的材料樣品。傳統上，這種情況是通過「樣品板」來完成，這些樣品板通常是指笨重的白色安裝板，其上黏有布料、木片、瓷磚和其它物件的樣品。在不符合標準的例子中，個別樣品的材料會被任意地黏在板上，而較佳的例子則是，樣品的佈置應該反映每種材料在成品內部所佔據的相對區域，以及與其它樣品的關係。在不同樣品的不同重量和剛性下，安裝板往往會變形扭曲，若使用堅硬的膠合板則可增加整體重量。

　　樣品板的大小有限，實際尺寸的樣品材質與圖像會有落差。傳統的板子原用於展示室內裝飾的素材，而這往往意味著炫耀所使用的廣泛材料。雖然現在室內裝修的素材仍相當豐富，但一般而言，材料種類會與空間大小有關，愈大面積的空間能採納的材料種類愈多。無論專案的趨向如何，現在更常見的是在上色的透視圖中，展現最後裝修的相互影響區域與和諧的安排。特別是自從電腦成為簡報工具後，能使用已掃描的材料圖像進行放大、縮小，也可以從製造商的網站下載，或是使用設計師自己的照片進行拼貼。然而，無論複製的準確度如何，獲得大尺寸的真實樣品仍有其意義，特別是天然素材，因其對於所有材質和圖案的製造材料具有可變化性，若能事先取得，就可在設計階段作為準確的參考。另外，為避免日後糾紛，材料的選用應取得業主的同意與認可，才是正確的處理程序。

左
＋
上

圖像展示的裝修外觀，是將薄紙板夾在透明玻璃間製作而成。壁紙的全尺寸剖面圖，顯示如何修改刻痕和裁切線以完成裝飾圖案。

全　除繪圖外，還附上一張全尺寸
　　的「編織圖形」樣本，說明如
　　何構成與運用（左圖），透視
　　圖中則顯示了此網狀物的位置
　　和編法（下圖）。

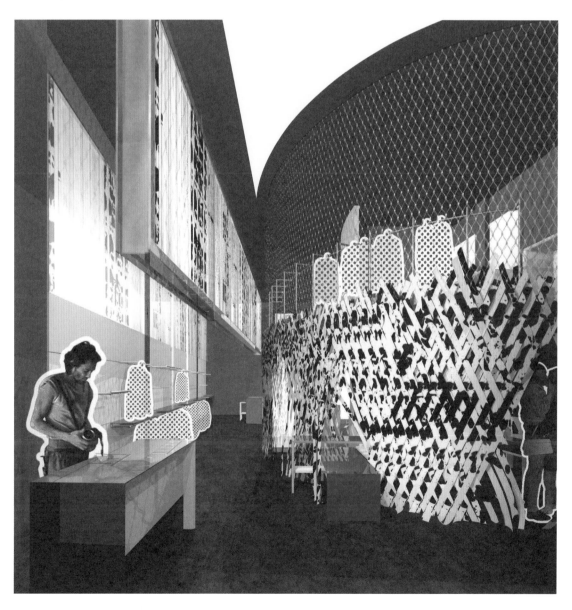

左 　左側抽象如翼狀的圖像，表現於右側則呈現伸展結構的概念。

右 　由電腦生成的結構疊加於數位照片上，說明如何進入新的「迷宮」，以及它對現有空間的影響。

闡述元素與想法

專案的概念無論是抽象還是可行的、是屬於週遭環境或關於組織的，通過闡述概念來進行簡報是一種良好的做法，以便後續步驟中的基本原理能更清晰並具說服力。這些繪圖雖然簡單卻往往是最有效的，簡單的圖像雖然枯燥乏味，但是電腦細膩和精確的處理能力，可以確保這些繪圖具有存在感和權威性。

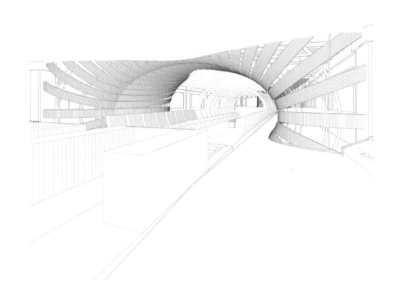

TIP 闡明複雜元素

將疊加圖層中分離傾斜牆面的不同層次，並把複雜的組成部分或不熟悉的元素去除，將有助於整體的理解。

線條色調清晰度

　　電腦是呈現實質繪圖的理想工具，大多數專案會以適中的矩形圖表呈現單層空間，因此精確描述表面和最後裝飾，是設計方案的本質。然而還有其它一些專案，會通過更複雜的3D形態定義內部空間的特徵。這些圖像往往會因為精心上色後導致清晰度降低，因此掩蓋了外形和深度而無法明確傳達。複雜的資訊其實在線條圖中能更有效地顯示，這些線條圖只有在闡明固態物質時才會最低限度地使用色彩和色調。

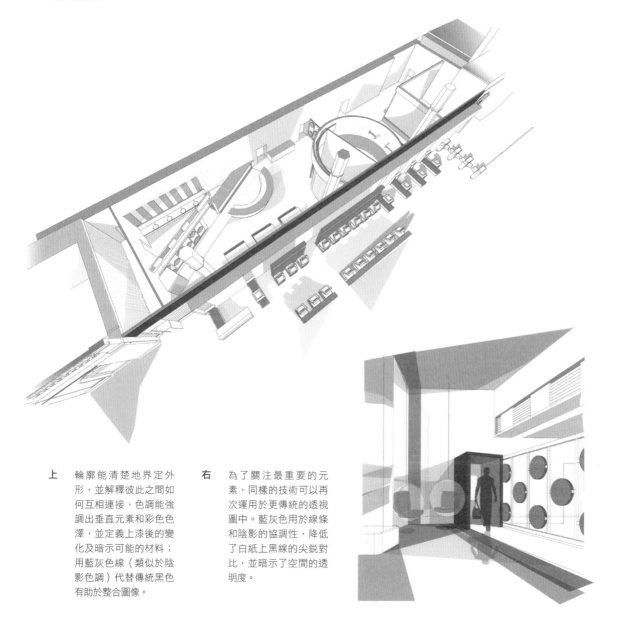

上　輪廓能清楚地界定外形，並解釋彼此之間如何互相連接，色調能強調出垂直元素和彩色色澤，並定義上漆後的變化及暗示可能的材料；用藍灰色線（類似於陰影色調）代替傳統黑色有助於整合圖像。

右　為了關注最重要的元素，同樣的技術可以再次運用於更傳統的透視圖中。藍灰色用於線條和陰影的協調性，降低了白紙上黑線的尖銳對比，並暗示了空間的透明度。

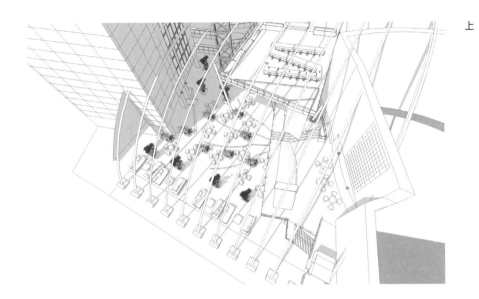

引人注目的透視圖，突顯了這個內部空間的高度，且通過牆面上的連接線強調了這一點。單調不鮮明的陰影色調足以賦予立體感，經由可識別的家具和植物能看出繪圖的尺寸規模。

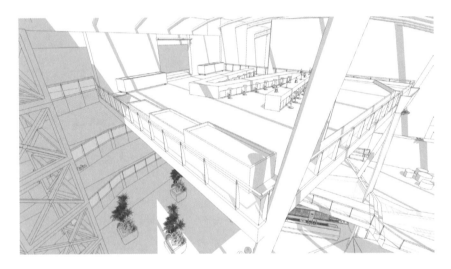

中 在相同空間但卻更傳統的視圖中，大樓陰影足以表達出前景的位置，這在複雜的完全擬真圖中顯得較不明顯。家具和植物再度提供了尺寸規模，並解釋這些區域將如何被使用。

下 繪圖的輪廓定義了3D形態，而上色版本代表最後完工的作品。

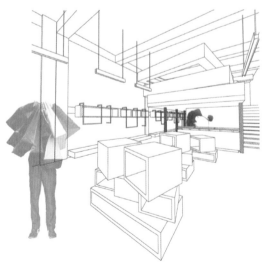

說明

　　雖然大多數簡報都是與客戶面對面，以口頭說明來講解這些圖像，但熟練地將說明添加到視覺材料中仍然非常重要。這裡強調的並非撰寫冗長、支持性的文章，而是應該用最少且吸引人的詞語來定義想法—也就是說，句子不如精心設計的說明、而說明不如專業用語。解釋思想的演變過程，可以更有效率的讓客戶理解最終結果的理論基礎。客戶通常對專案有他們自己的期望，如果沒有滿足這些需求，他們就需要被說服，以理解替代方案是嚴肅分析後的結果。通常情況下，最好在會議結束後留下

簡報的文稿資料供客戶仔細考慮，而說明會促使人們回憶口頭上的解釋，並將注意力集中在必要資訊上。應避免誇大其詞、過度投機的主張，這些言論或文字可能會煽動抱持懷疑態度的客戶提出異議。

　　說明可以使用在任何繪圖中—包括透視圖，其中可以添加一個簡短而有用的評論，並指示出看不見的垂直平面，以強調逐漸模糊的視角。

　　在電腦問世之前，除了一小部分具有完美字體的設計師之外，使用說明是一個耗時的過程，常見作法是使用鏤空的字母板或轉印文字。

右　英文字母的形狀和色調可能會被定型和調色，以回應圖像的構成。

下 一行文字被適當地扭曲，並將同一張繪圖的兩個版本連接起來；其中，色彩不飽和的版本將作為背景襯托較顯著的文字，並以更醒目的字體來為專案命名。

一般會用文字標註的是樓層識別和房間的用途。現在添加單詞就像繪製線條一樣簡單，雖然這可能會過度鼓勵文字表現，但也提供讓繪圖更易於接近的可能性。

在使用電腦之前，文字往往是白底黑字，而現在的色彩和色調選項完全無止盡。英文字母的大小和顏色可以調整、字體可能改變、樣式也會有所不同。這些都呈現出迷人的可能性，但編輯時，不僅要保持文字簡短，還要創建出資訊的層次結構。最重要的訊息於視覺呈現時應該是堅定自信的，使用太多顏色和字體的欲望是潛在的危險，隨機上色的文字和過多的字體會難以閱讀。不同顏色與不同的字體可以用來強調和使用於標點符號，但設計師仍需固守讓讀者清楚明白的遵循法則。

成功的文字將成為繪圖的組成部分之一，並與內部風格相融合。大多數的客戶也可能因為文字說明的筆誤或錯字，而對設計提案有所誤解，本書也提醒讀者，文字說明應正確精簡，而避免語法或錯字等方面的失誤。

左 文字解釋了概念意向。

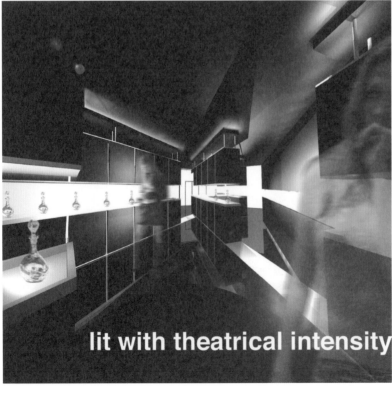

視覺上突出的識別號碼正好充當了客戶簡報時的順序特徵。

設計最終簡報

對客戶的最終簡報，是一系列討論中的最後一次例行公事，圍繞著成冊的設計圖說來進行討論。當設計師和客戶之間的定期聯繫減少，或必須經過客戶群體的同意，以針對提案的優點進行討論時，重要的是根據最後成果和綜合表現編寫一份簡報文稿，用來概述策略和手法，也為口頭陳述留下永久保存的文件。它可以提醒客戶曾說過的話，並讓相關討論過程及方案確認留下記錄。

文稿應該要美觀、優雅地擺放在一起，以留下第一印象。對大多數專案而言，沒有必要製作太大的繪圖，因為客戶吸收後會一直翻頁，A3或通常A4尺寸的繪圖就能記錄足夠的資訊。在桌上討論時，使用小一點的圖紙會比用大板材來得方便，移動時也可以攜帶它們去作簡報。團體簡報中使用A3紙所呈現的圖像，若是為了會議結束後能個別詳細審閱，也能使用A4紙清晰呈現。電腦可用來產出繪圖，但它也是印刷輸出的工具，簡單的專業程式可

以讓輸出變得輕鬆、有序，呈現優雅的版面，而一些大圖則需以單面列印才能方便折圖，以符合A4文件的大小。

簡報應該是專案發展而出的「故事」，從一開始進行到最後都是合理且具有邏輯性的。通常會在簡報文稿的每個頁面放置一個以上的圖像一如果它們涉及專案中的同一個區域，頁面顯示的順序和圖像放置的定位都會有其原因。

每個頁面都需要排版設計，當圖像被有條不紊地組織起來時，一個更好的經驗法則是識別每張頁面的關鍵圖像，找到中心位置一或正好位於中心的上方或下方一並在其周圍放置支援圖像，經由控制其相對大小和距離中心圖像的遠近來建立平衡。像所有規則一樣，當有特別需要時可以打破此規則。

被分組在一起的圖像應該要能相輔相成，透視圖可呈現氛圍，但相關的平面圖和剖面圖能提供有力、實用的資訊，以呈現完整的設計概念及設計成果。

簡報底部圓形插圖中的特寫視圖，說明了樓梯欄杆細節。

每個頁面都必須經過排版設計。
在這裡，作為插圖的片段平面圖
標識了主要3D圖像在專案中的
位置，並且補充關於新、舊牆面
上漆完工的訊息。

　　儘管提供材料的實際樣品很重要，但隨著電腦操作越來越容易，將材料和人工製品掃描成圖像，以補充繪製的訊息是合乎邏輯的。完成後的掃描圖像應設置在相關區域，再拼貼到設計圖像中可增加真實彩現效果。

　　完整的圖像和文字形式能消除過多的美化需求，裝飾性標誌和符號容易造成混淆而非清楚易懂，每張表詳盡、重複的標題其實毫無意義，視覺

上也顯得多餘。然而，這也可能會是特點之一以作為客戶的企業形象。

　　接下來的頁面，是從各具特色的專案以及廣泛的簡報序列中挑選出來的，它們特別針對簡報文檔進行了說明。

　　所說明的專案，展示了每位設計師如何為簡報技巧和圖像製作帶來與眾不同的個人風格，以補充提案的精神和意圖。

左　利用電腦製作複雜又精緻的分解透視圖,以用
　　　來詳細描述專案的核心領域;浮動的屋頂結構
　　　和水提供了十分具說服力的背景提示。

右　最上方的分解圖像中,標識並描述了構成這個
＋　複雜顯示系統的各個元素,而這個系統就位於
下　下方透視圖的中心。

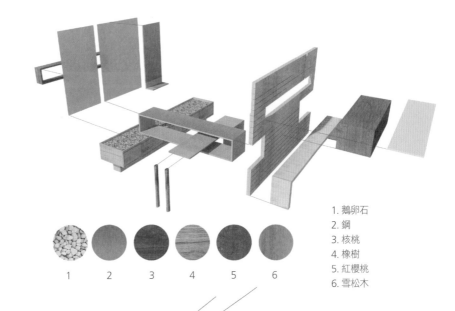

1. 鵝卵石
2. 鋼
3. 核桃
4. 橡樹
5. 紅櫻桃
6. 雪松木

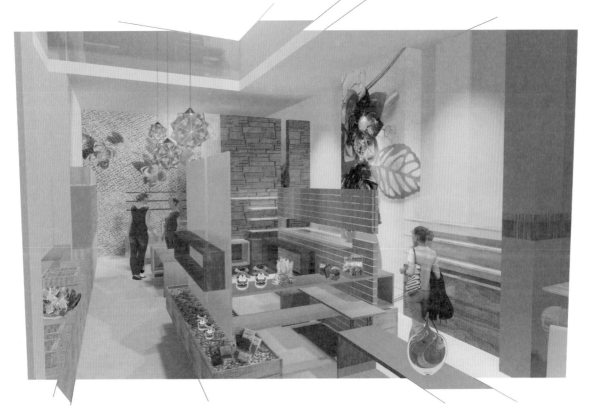

Case study 兩層樓的咖啡館

一樓的平面圖和等角立體圖描述了提案的實際狀況，平面圖展示佈局、等角立體圖突顯一樓情況，並將其與上層空間和較低的天花板、燈具聯繫起來。

以3D視圖呈現材料和照明所創造的氛圍，兼具謹慎挑選和別具風格的時尚感一再輔以材料和配件的掃描圖像，並於簡報文稿的底部正式客觀地列出。

下　　等角立體圖解釋了下層平面圖（左側）與上層平面圖之間的關係。

右　　3D視圖和材料樣品完整描繪了較低樓層的狀況。

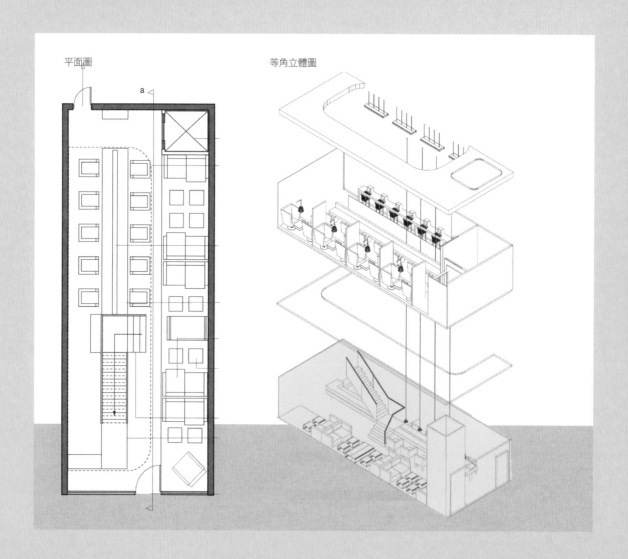

平面圖　　　　　　　等角立體圖

一樓

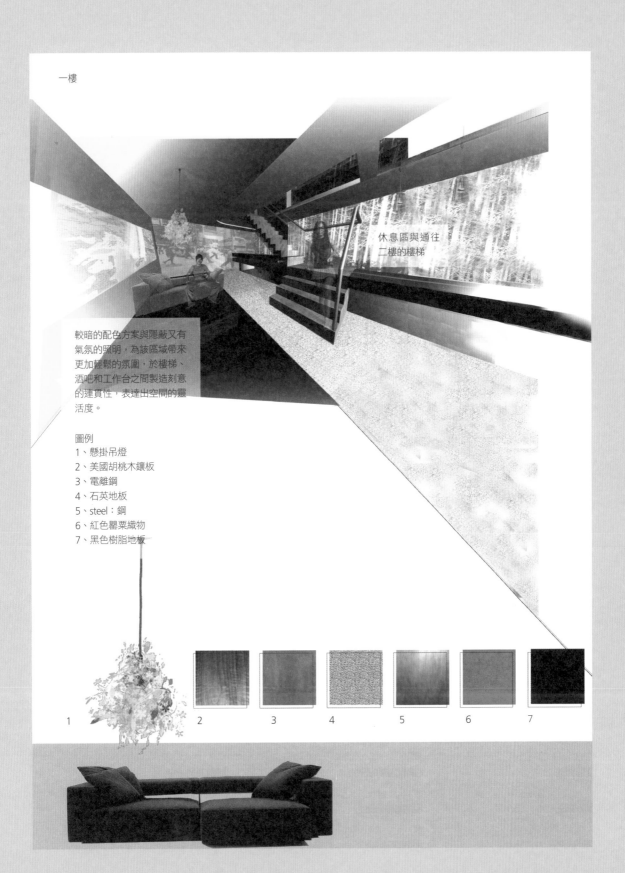

休息區與通往
二樓的樓梯

較暗的配色方案與隱蔽又有
氣氛的照明，為該區域帶來
更加輕鬆的氛圍，於樓梯、
酒吧和工作台之間製造刻意
的連貫性，表達出空間的靈
活度。

圖例
1、懸掛吊燈
2、美國胡桃木鑲板
3、電離鋼
4、石英地板
5、steel：鋼
6、紅色罌粟織物
7、黑色樹脂地板

1　　2　　3　　4　　5　　6　　7

Case study 展示靈活度

複雑的提案可能會涉及室內佈局的選擇，或者也可像本案例一樣使用可移動的隔板，以一系列繪圖來説明使用的方法，這也是解釋事物最清晰的方式。

右 平面圖顯示三個選項和文字，並介紹每張圖的功能策略。

'私人
但有效率'

正式會面

個人工作

私人接待

場景1

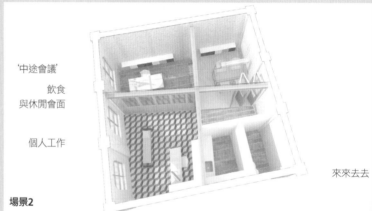

'中途會議'

飲食
與休閒會面

個人工作

來來去去

場景2

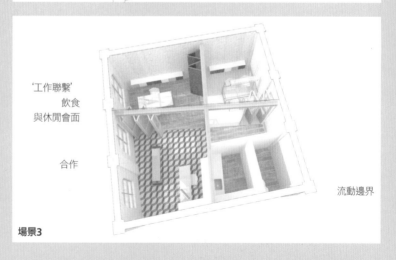

'工作聯繫'

飲食
與休閒會面

合作

流動邊界

場景3

辦公室的景象

左　不同視野擴大了説明的範圍。

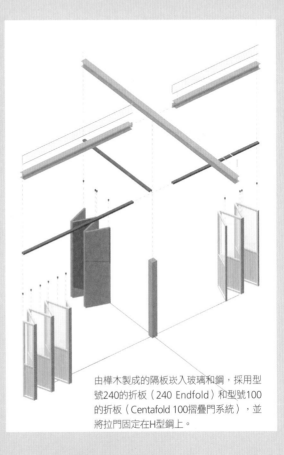

由樺木製成的隔板崁入玻璃和鋼，採用型號240的折板（240 Endfold）和型號100的折板（Centafold 100摺疊門系統），並將拉門固定在H型鋼上。

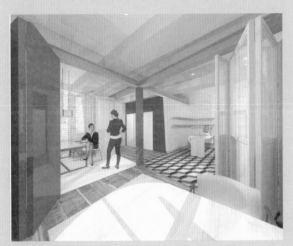

接待處的景象

上　繪圖解釋了結構的原理。

辦公室的景象

Case study 背景和內容

一個好的簡報能將一般性的主題到非常特殊的提案內容都解釋清楚,這裡的三張繪圖,描述在現有建築的外觀內,解決複雜方案所需的圖像範圍。

下　位置圖說小小標明了地理環境,照片確立了現有建築的特徵,並將注意力集中在內部配置的大窗戶上。

住宅位於因弗內斯(Inverness)市中心,沿著尼斯河畔,與城市機能以及周邊社區緊密相連。潛在客戶(年齡在18歲到25歲之間)需要在成年生活中獲得持續支持,並且無法獨立生活。

這裡為兩名護理人員提供了入住空間,這些護理人員在額外的日間工作人員幫助下提供24小時支持。

家庭是團體的社交中心,鼓勵建立起朋友網絡,每個人都可以在這個小型社區中找到自己的目標和角色,關懷網絡可以幫助他們在長期的逗留期間掌握生活技能。

選定的地點目前是因弗內斯的高地印刷工作室所在地,長而狹窄的河道延伸到河邊,建築正面的拱形大窗戶可以眺望遠處的河流和山丘,後方則有一個與主要生活空間高度齊平的私人圍牆花園。

牆面 居住剖面圖

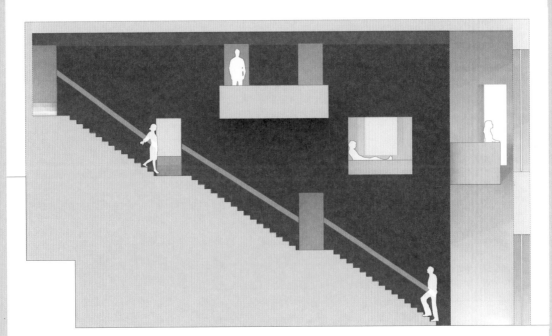

牆外一在突出的陽台與主要循環路線之間建立視覺連接，讓人們
在私人空間之外也有活動和運動的感覺。

牆內一生活空間位於臥室樓層之
間，避免公共與私人空間的隔
離，這使主要的生活樓層可以佔
據建築的中心。

18公釐（3/4英寸）金屬角邊緣
（厚毛氈牆面）
鋁質支架中的LED燈條固定在
50x50公釐（2x2英寸）的木材上
12公釐（1/2英寸）膠合板

硬木扶手（配合牆面漆）固定在
底板和木制螺柱架上
120x60公釐（43/4x21/3）木制
螺柱架 （400個中心點）在結構
鋼和H型鋼之間
絕緣體

上 圖解剖面圖說小小標明樓梯如
何穿過建築物和陽台，讓居民
可以看到樓梯間並穿過現有的
高窗到達河邊空地。

左 扶手欄杆的細節鑲進樓梯間的
牆面中，這能加入渲染的顏色
和材料後以圖解方式呈現，但
是這張繪圖解釋了原理，並提
供方法吸引人們關注可能在著
色圖像中消失的結構改造工
法。

Case study 共享創意過程

從手機零售旗艦店的計劃中展示了解決方案的簡要內容和原則分析。這裡的關鍵特徵是「彩繪牆面」，且使用色彩為設計主題串聯垂直動線，以呼應手機外殼的多樣顏色，也能用來顯示可供下載的App，更新的銷售總額會作成長條圖投射到商店牆壁上。

下 設計涵蓋了客戶體驗，並為使用該商店建立了清晰的流程。

右頁 這些照片展示了如何在模型中製作顏色串聯，而數位影像則是彩色牆擺放在店內後的效果呈現。

使用流程：手機商店

步驟1 選擇應用程式。
使用觸控螢幕，顧客可以將所選的應用程式安裝到手機上。

選擇價格方案
顧客選擇與手機搭配的價格方案。

下單
若顧客對他們的選擇感到滿意，
可以前往地下樓層購買。

步驟2 選擇手機
一旦顧客確認了應用程式和價格方案，他們就可以選擇想要的手機型號。

步驟3 選擇顏色
顧客選擇手機的顏色。

付款
對選擇感到滿意後，顧客會向銷售店員支付款項，手機一旦啟動，其自定義功能將通過下載進行更新。

以模型研究如何將油漆應用到玻璃牆上（比例1:100）。

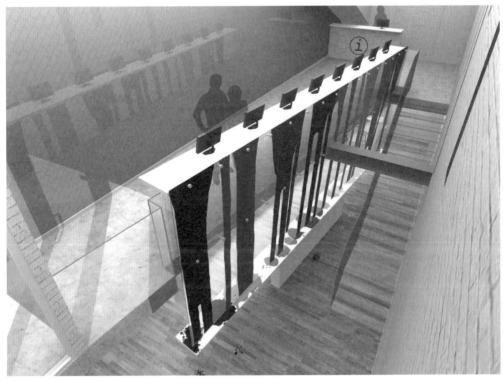

Case study 解釋假設

　　這些繪圖來自卡斯室內建築（Cass Interior Architecture）的學生Ramona Bittere和Nikol Pechova的簡報。他們展示了一種設備的設計，可以使公眾參與精神健康慈善機構MIND的工作，特別是促進對精神分裂症更深入的了解。寬闊頁面上，在精巧繪圖和小型文字的周邊有著大量留白，暗示著科學的公正與客觀性。

下　　繪製中的設備圖形，以文字描述了特徵和功能，版面包括攝影素材樣本以打破頁面的單調。

右　　完全的黑白照片保留了日常生活中的超然之感。

Case study　事實根據

　　表現主義的擬真圖通過詳細的基本原理和分析能呈現可信度，因此在本簡報中給予同等的重視。

　　該提案由Mathieu Maréchal提供，是為一家於廢棄地鐵站供應昆蟲美食的餐廳服務，經由使用真實訊息、結構數據和專業繪圖，能讓幻想的元素更具可行性。

右　場地平面圖和透視圖的旁邊還有一份不尋常的菜單，包括「清炒山珍奇饈」等菜餚。

下　具有說服力的事實和解釋性文字提供了權威性。

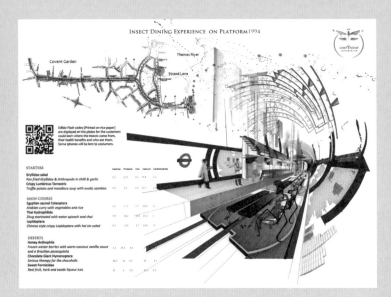

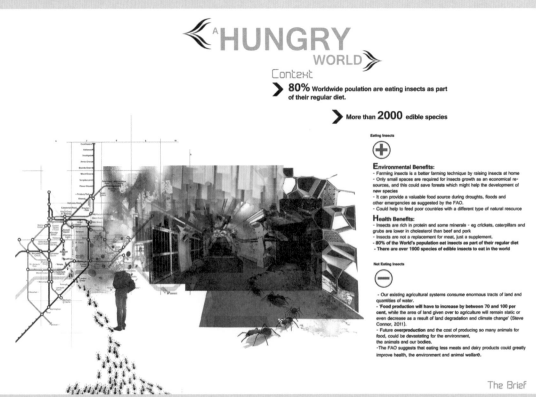

上　該位置的結構分析、資訊圖表和
　　細節照片，為幻想中的專案奠定
　　基礎。

下　繪有剖面圖和概念訊息的藝術擬
　　真圖。

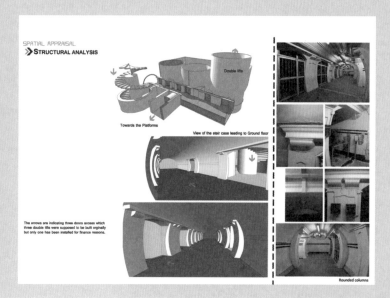

SPATIAL APPRAISAL
》STRUCTURAL ANALYSIS

Double lifts

Towards the Platforms

View of the stair case leading to Ground floor

The arrows are indicating three doors access which
three double lifts were supposed to be built orginally
but only one has been installed for finance reasons.

Rounded columns

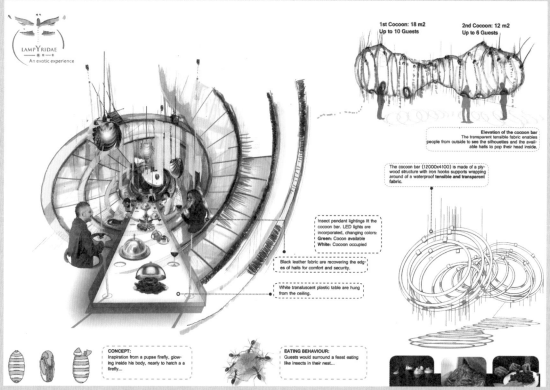

LAMPYRIDAE
An exotic experience

1st Cocoon: 18 m2
Up to 10 Guests

2nd Cocoon: 12 m2
Up to 6 Guests

Elevation of the cocoon bar
The transparent tensible fabric enables
people from outside to see the silhouettes and the avail-
able halls to pop their head inside.

The cocoon bar (12000x4100) is made of a ply-
wood structure with iron hooks supports wrapping
around of a waterproof tensible and transparent
fabric.

Insect pendant lightings lit the
cocoon bar. LED lights are
incorporated, changing colors:
Green: Cocoon available
White: Cocoon occupied

Black leather fabric are recovering the edg-
es of fabric for comfort and security.

White translucent plastic table are hung
from the ceiling.

CONCEPT:
Inspiration from a pupae firefly, glow-
ing inside his body, nearly to hatch a a
firefly...

EATING BEHAVIOUR:
Guests would surround a feast eating
like insects in their nest...

Case study 關注焦點

這些繪圖與第14頁和第15頁中更複雜的圖像相關,它們說明了數位彩現過程中的步驟,以及第13頁的細節。這裡展現的線性透視效果圖更強調主要元素的輪廓、分離性和相互作用。雖然這些細節在現實中將清晰可見,但在較小比例的著色繪圖中,其影響效果會被減弱。

下　兩個圖像浮動在淺灰背景色調上,展示了弧形肋材的組成部分,綠色平面為玻璃牆。

右頁上　線性透視圖更清楚說明了組成設備的分離和內部空間的性質,熟悉的元素、樓梯和桌子能帶出尺寸規模。

右頁下　這張概略透視圖介紹了原料、圖樣和傢俱,並增加表面的反射率和透明度。

Case study　精闢的思維

這些例子是挑選自一組更完整的簡報繪圖，說明了2D與3D如何交互使用，線條和著色的圖像能加強理解程度，繪圖風格經過精心調整以適合其內容。

下　藍色3D圖顯示出實體和空白元素，並定位建築物內的主要活動，次要元素的位置會在平面圖中詳細說明，並確定剖面圖的剖切位置。

右頁　提供了材料、設備和組裝技術的細節讓建築商建造試衣間，其中一個特別的建議是，可以向建築商描述審美訴求，讓他們清楚了解預期的結果。繪圖提供的技術資訊已比客戶原先希望的多，他們也清楚地表明，這份提案已獲得充分考慮，而其目標可以被實現。

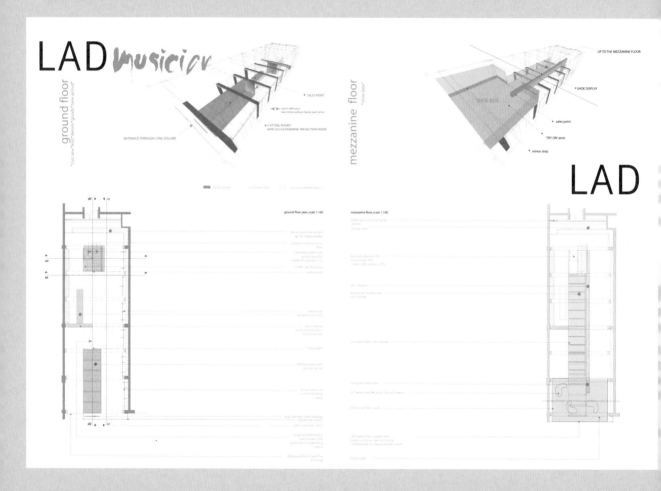

fitting rooms: projection

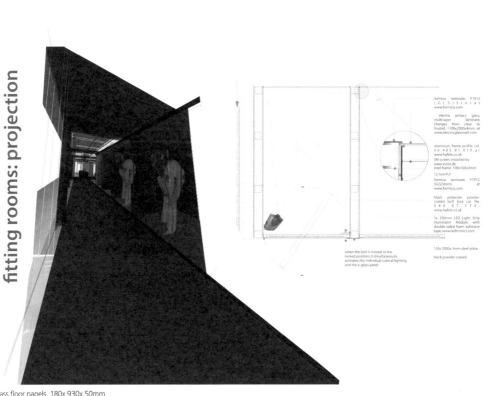

formica laminate, F7912
(IGLS)Storat
www.formica.com

electric privacy glass,
multi-layer laminate,
changes from clear to
frosted, 1100x2000x4mm, at
www.electricglasswall.com

aluminum frame profile, cat.
no.405.81.010, at
www.hafele.co.uk
3M screen, installed by
www.vizoo.dk
steel frame ,100x100x3mm

12 mm PLY

formica laminate, F7912
IGLS)Storm at
www.formica.com

black polyester powder
coated bolt lock cat. No.
980 07 350,
www.hafele.co.uk

3x 350mm LED Light Strip
Illuminator Module, with
double-sided foam adhesive
tape, www.ledtronics.com

150x 2000x 3mm steel plate,

black powder coated

when the bolt is moved to the
locked position, it simultaneously
activates the individual cubical lighting
and the e-glass panel

B-Clear glass floor panels, 180x 930x 50mm
www.mykon-systems.com

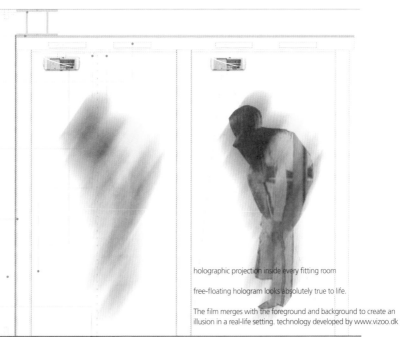

steel beam, 203x133mm,
clear varnished

18mm MDF, painted black

power supply for the projector

power supply for LED light strip
and electric glass

exposed neon tubes mounted on
1600x250mm toughened glass
by www.business-signs.co.uk

Rixson 370 pivot set ,
top screwed to steel frame
www.doorcloser.com

R 25mm door stopper

steel frame , 100x100 x 3

ceiling mounted projector,
installed by www.vizoo.dk

sliding security panel

Rixson 370 pivot set ,
bottom plugged and screwed to
to existing screed
www.doorcloser.com

holographic projection inside every fitting room

free-floating hologram looks absolutely true to life.

The film merges with the foreground and background to create an
illusion in a real-life setting. technology developed by www.vizoo.dk

Case study 走向抽象

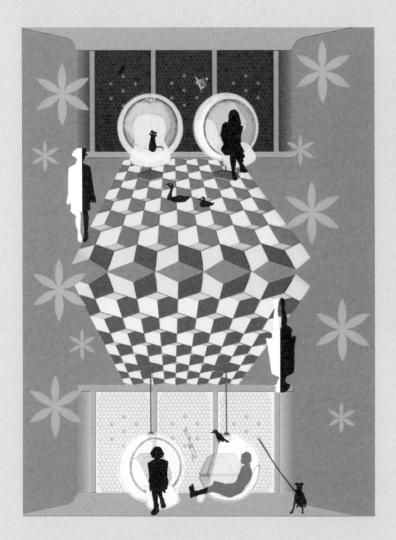

隨著設計師更強烈地參與專案的改善，他們為描述專案而製作的繪圖往往呈現藝術性而偏離真實，但卻加深基礎性的概念。這些繪圖可能是向客戶傳達專案精神最潛移默化且有效的方式，兩幅繪圖展示了電腦成像的創造性和實際使用性，能使設計師在同樣設備中運用截然不同風格的繪圖，從專案中獲得靈感與啟發。兩者都是為了解釋、支撐每個專案的概念，它們獨特的活力透露出專案過程中逐漸增長的自信，使設計師能超越顯而易見且熟悉的設計範圍而將設計創意發揮到極致。

上 在下層天花板與上層的地板使用同樣的錯視畫形態，如同建築物內部一樣，在圖像上占據主導地位。單點視角的透視圖雖然獨立使用在每個樓層，但兩個視點的組合增加了圖像的不明確性，對錯覺的產生更具意義。每一層都展示了共同主題的變化：不同背景但造型相似的星形圖案、從天花板垂吊而下的半球形椅子，以及動物與鳥的剪影。漂浮在繪圖邊緣上的星星重複點綴著裝飾性圖案，並有助於加深錯覺感，黑白人形則強調了平面的鏡像概念呈現。

右頁 專案的概念再次決定了繪圖的性質。一個簡單分隔結構的內部，由不同風格的元素組合而成，包括裝飾牆壁的所有元素，都對確定各個樓層的特色十分重要。每個物件均以相同的狀態，安置在黑色背景上以確定其特徵，人像與物件的顏色顯示出比例規模與功能，補充並擴大了居住水準。月亮圖像表達此建築物的功能主要與夜間活動有關，圖上「perspective」這個字本義是透視，但描述的並非是一張透視圖，而是希望以此引發頭腦思考，挑起人們的反應並對設計成果產生想像。

CHAPTER 4
生產

設計師的角色

在正式簡報後，一旦客戶核可了最終的設計圖，設計師的工作就是製作一套「設計圖說」或「施工圖」。這些繪圖的數量會因專案而異，但其功能不變。他們將向建築承包商和參與施工過程的任何其他人員，提供繪圖與文字的全面描述，並充分說明圓滿完成專業所需的工作內容和品質，這些資訊也將成為客戶和建築商之間的合約協議。設計師必須提供完整專業的平面圖和剖面圖，詳細描述使用的材料、組成零件的尺寸和組裝方法。在這個階段，文字和繪圖是相輔相成的，文字和尺寸數字將說明構成設計成果的大小、材料和方法。平面圖、剖面圖和立面圖提供了書面記錄與其它相關項目、區域連結的方法，大多數專案還需要應用於工程中的工作標準，以及材料品質的備註說明，這些都能加入繪圖中，如果內容過於廣泛，則可以作為獨立項目的分開處理。

通常會希望設計師負責現場的監督工作，讓預料之外的狀況能夠即時處理，並於施工期間確保品質。無可避免地，任何室內設計專案，特別是在一個較舊的建築內，工作過程中會發現需要更改設計師的初衷。這可能是結構性的問題，需要額外的工程作業，或發掘值得融入新事物的現存元素。如果出現這些額外作業需求，那麼承包商有權為此要求款項；若偶爾發生工作量減少的情況，客戶也有權利要求減價。如果發生爭議，設計師的角色是擔任把關者，代表客戶確認工作內容與品質和報價表上的相符合，並且代替承包商確保在合約過程中，客戶已支付完工和額外工程的費用。施工時，若因為初步調查期間不明確的現場條件，或是客戶要求的更改，有可能在完工前會需要進行探勘拆除工程。有時候，這也可能是設計師的錯誤，儘管承認缺點會很痛苦，但這樣做通常是明智之舉，尤其當誰該受責罰已是相當明顯的時候，若在證據前仍頑固地堅持無辜，只會導致失去信任與商譽。

一套完整的施工圖將提供建築商估算建築工程的成本，並產生「投標書（tender）」，這是包括工班和材料等所有必要工作的估算成本，以及建造者完成所有工作的總金額。有時候，客戶會根據以前的合作經驗來指定承包商，這時，設計師的工作就是對無競爭者投標的公平性提出建議，這有利於設計師在專案開發過程中討論成本，從而控制預算。如果客戶和承包商之間建立了良好關係且相互信任，那麼設計師的角色會發生輕微變化，維護品質的責任會稍微降低一些。然而，若至少有三個承包商來競標，通常提供最低價格的承包商會獲得這項工作。設計師有責任檢查得標的承包商，是否能夠將工作完成到令人滿意的標準，這尤其適用於當投標價低於預期時，可能代表承包商計算錯誤或過分急於獲得工作，可能沒有足夠的儲備資源，充分處理合約過程中出現的複雜情況，甚至沒有能力支付更基本層面上的材料和勞工費用。

作為最終負責專案的主導者而言，設計師不應該期望知道一切，但更重要的是，他們能夠用智慧的批判眼光來承擔其發展，並控制審美訴求與實際優先事項之間的相互影響。

準確估計室內設計專案的成本通常很困難，在新建築內作業時，工作的性質可能會有明確的定義並且容易估計，而且不太可能有額外的工程，或需要對第一份合約進行重大修正。當在舊有建築內工作時，成本估算更加困難，複雜的狀況往往不可預期，只有當原來的裝潢被剝離後，問題才會暴露出來。

室內設計專案的重要性，在於施工細節的完成度，並能兼具預算精簡的執行率，畢竟設計方案之推動，有賴現場施作應能如實地完成，同時整合機能、美感與材料質感。

全　針對傾斜的玻璃面板，這個細
節展示了書面記錄和繪圖的相
互依賴性。

垂直剖面圖
[比例1:10]

1　觸控敏銳的液晶顯示器
2　50公厘（2英寸）的堅固壓克力架
3　Ø30公厘（11/4英寸）鋼製固定支架
4　樓層建築
　　5公厘灌澆樹脂板
　　灰色地板裝修by Teknai
　　50公厘（2英寸）螢幕
　　240公厘（91/2英寸）鋼筋混凝土樓板
5　Schott Amiran 10公厘（1/3英寸）
　　夾層安全玻璃
6　Ø30公厘（11/4英寸）橡膠墊片
7　Ø50公厘（2英寸）木質拋光鋼製螺絲頭
8　手機顯示器w. 充電底座
9　5公厘（1/8英寸）白色壓克力板

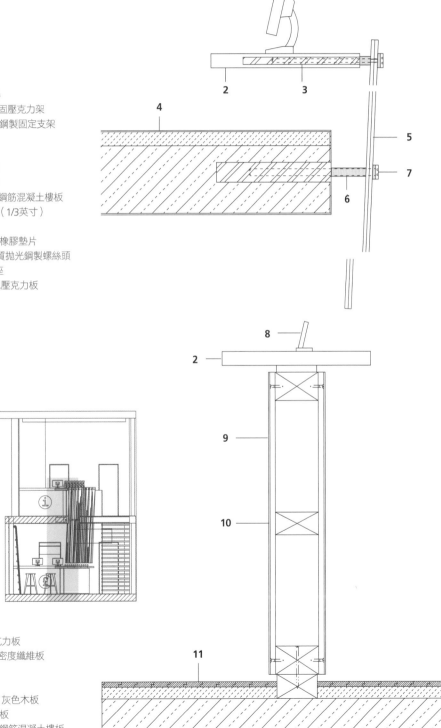

10　底座結構
　　　5公厘（1/8英寸）壓克力板
　　　20公厘（3/4英寸）中密度纖維板
　　　160/80 SW板條
11　樓層結構
　　　70/19公厘（3/4英寸）灰色木板
　　　50公厘（2英寸）整平板
　　　245公厘（93/4英寸）鋼筋混凝土樓板

全 被展開的等角立體圖從視
覺上解釋了框架元件的組
裝、幫助了解2D剖面圖,
並註明指定的組件。

在大型合約中,可能會有一個工程估價人員估算成本,但大多數專案的規模、建造速度以及週期較短,並沒有估價人員加以估算,承包商不可避免地傾向於使用熟悉的材料和技術,並且會對複雜的作業提交昂貴報價,以確保獲利並涵蓋無法預期的工作成本。一個不甚熟悉的專案會需要客戶的額外承諾,客戶可能會因為吸引人的簡報方式而受到鼓動,因此同意較高的報價,但若存在一連串昂貴、未預期或未確認的複雜情況,最初的熱情也可能會減弱。如果因創意的野心導致工程困難,那麼設計師會因為缺乏效率和超支而受到指責,這是正常也合乎邏輯的。比起傳統的專案,當客戶被說服以相同費用完成一個要求甚高或創新的專案時,設計師就必須花費更多時間詳細監督現場工程。

客戶總是會有預算限制,雖然他們通常擁有負擔超出預算的能力,但有一點是顯而易見的,無論是去除零件或簡化施工以降低總成本,都必須與承包商協調工作細節。這一過程對設計師至關重要,因為決策必須考慮到如何節省費用,以避免損害已完成工作的美觀和實際效率,而且也只有設計師具備對專案的整體看法和知識,能成功地解決這類折衷方案。

細節:貨架1

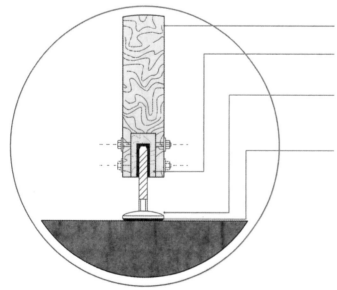

50公釐x50公釐(2x2英寸)以道格拉斯冷杉柱裝飾

鑲榫接頭以no. 2 M5螺絲固定

將可調整的M10底腳螺釘栓入水平底桿上的螺紋套管

將3公釐(1/8英寸)的橡膠盤黏合到底腳螺釘的底部

細節:貨架2

發展細節

　　通常，一個專案的平面圖、剖面圖和定案結果，會在設計開發過程中完成，並得到客戶的認可，一個有經驗的設計師，將從開發過程的早期就考慮建構更精細元素的可行性，以及對視覺衝擊更詳盡的解決方案。通常，對建築細節的第一個提案，特別是在熟悉的環境中使用熟悉的材料時，將首先嚴格遵循最初的預期結果。然而，由於每個專案確切的特點不同，意料之外的問題往往會出現，甚至包括已多次嘗試的方案也可能會有變化，因此解決問題的答案也可能會對完全不相關的細節產生影響。將不只是考量專案本身的設計特色，而更專注於這些過程與設計細節問題應該如何解決與實踐。

　　在設計過程中，詳細繪圖與所有其它的圖紙一樣，是從設計師的第一個想法開始，並可能是在筆記本或畫板上亂寫塗鴉，發展它們的過程也基本相同，從最初見多識廣但非結構化的思維之後，必須進行轉換來縮放繪圖比例，以便在製作最終版本前嚴格地進行修改方案。

上　關於壁掛式擱板支架的第一個草案想像。

下　在隨手可得的紙上畫下第一個想法。於這兩頁紙上的潦草手繪圖中，描繪筆記型電腦計算出的元件和設備列表，主要在澄清概念，而不是完成一個計劃。

準確的比例圖可確保各個組件的相對尺寸，以及它們之間的精確關係。雖然比例圖有時仍然是手工繪製，但是在具有專業繪圖儀器的繪圖板上，通常都是由電腦製作的，這也允許設計師最終可以按照1：5的比例放大繪圖，以全尺寸準確了解完成的細節。

儘管完工後的建築中可見的細節，必須從3D層面加以確認，但標準作法是以2D的平面圖和剖面圖繪製選項與結論，找出並簡化特定層面的問題和解決方案，有助於闡明開發過程中的想法。它還以更易理解的形式向建築商或製造商提供訊息，為了明確各組件之間的關係，添加3D投影設備是有用的，但除非表單非常簡單，否則通常難以根據3D圖像辨認尺寸和註釋。電腦可以比手更快、更高效率地生成3D視圖，為設計初期提出來的成果模擬效果。

受過傳統訓練的設計師或許有一種本能，對於工程階段中取得容易且表面看似瑣碎的繪圖會抱持懷疑心態，但若是為客戶特別製作的就應該盡可能利用，在現場使用的繪圖也應該如此，電腦可使施工圖的內容維持簡單而不荒謬。

電腦帶來的進步和變化值得充分利用，色調能夠有效地代替細線法，形成視覺上的刺激，也可以使用各種顏色的線條，因為它們很容易複製為黑色。然而，太多顏色就會缺乏條理，為有助於清晰度，線條粗細和色調的差異必須易於區分，繪圖線條不應該超過三個厚度，薄、中、厚，每個厚度之間也需有明顯的區別。

下 在與同事討論選項，或於現場為意想不到的變化提供指導時，能夠快速手繪圖仍是一項有用的技能。以門框為例，是將A4網格表覆蓋上A4描圖紙後，再於其上使用鉛筆粗略勾勒，以方便掌控尺寸。

EX 50×25

EX 100×50

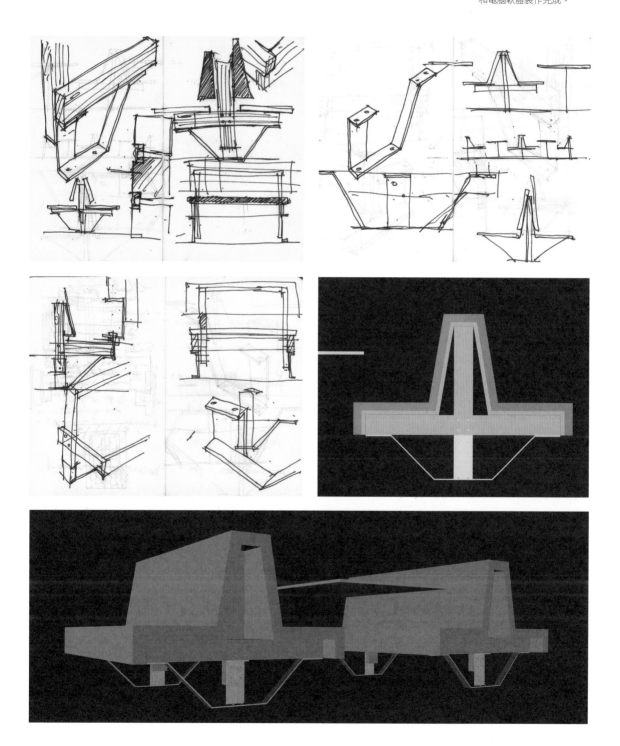

全　據推測，這是一系列固定座位的草圖，使用筆記型電腦和電腦軟體製作完成。

合作

承包商，特別是那些負責高度專業工作的承包商，通常會提出更簡單、更便宜的方法來達到理想的結果，如果設計師確信在美學訴求上可以接受，並符合實際要求，其實已具備充分理由接受替代方案。在這種情況下，要求承包商提供品質保證並且降低成本是非常重要的。

對於家具製造等專業行業而言，通常的做法是根據設計師製作的繪圖，進行報價後再選擇承包商，這些繪圖精準確認了所需構成要件的配置和規格，但並未詳細說明施工技術。這是一種認知，如果製造商能夠使用最適合他們的勞工和機械技術，那麼可能會以更好、更經濟的方式完成工作。實際上，這些專家應該提供他們自己的詳細施工圖，並在開始工作之前，將這些繪圖交給設計師審

下 繪圖和紀錄清楚解釋了設計師的意圖，也讓建築商能有討論施工策略的空間，例如固定弧形肋材的材料和方法。

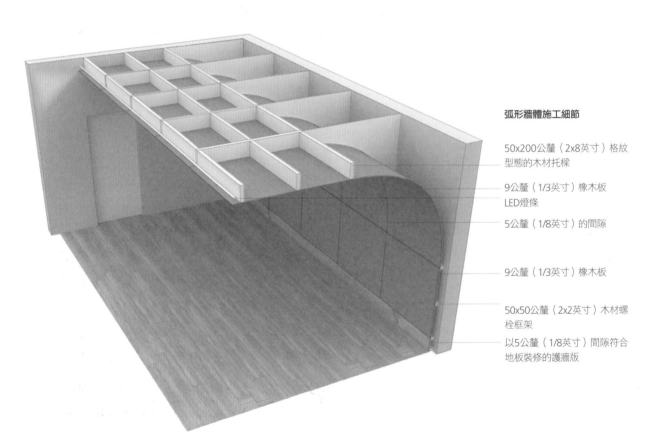

弧形牆體施工細節

50x200公釐（2x8英寸）格紋型態的木材托樑

9公釐（1/3英寸）橡木板 LED燈條

5公釐（1/8英寸）的間隙

9公釐（1/3英寸）橡木板

50x50公釐（2x2英寸）木材螺栓框架

以5公釐（1/8英寸）間隙符合地板裝修的護牆版

閱。在這種情況下，設計師主要檢查成品的美觀是否有任何改變，因為專家需對實際的工作表現負責。

參觀工廠或工作坊以了解流程是一個好主意，從實際查看所獲得的知識，很可能會直接超過專案拓展創意視野。

配件和材料製造商不斷對其產品進行改進，在制定明確的繪圖之前，向製造商諮詢有關性能和適當裝配技術的建議顯然是明智的。製造商有興趣提供相關資訊，因為這有助於銷售他們的產品，而且現在許多人可以提供關於組件的詳細數位化圖例，這些圖例可以下載並與完成的施工圖合併，讓設計師可以針對細部進行設計，並為設計方案提供可信度。

TIP 以3D闡述2D

雖然2D繪圖能有效地傳達尺寸規模，但如果提供了從2D資料中數位生成的等角立體圖，這將能幫助承包商更好地理解提案性質。

下 繪圖為製造商提供了需要設計師核可的所有訊息，包含材料和尺寸。

全 由設計師準備並發送給
指定轉包商／製造商的
這些繪圖，顯示了建議
元件的尺寸，繪圖下方
的小比例剖面圖，代表
它們最終的擺放位置。
從結構框架可看出，中
空元件是此次限定的製
造方式，圖中的人形帶
出尺寸規模，可見到設
計師和（或許是）承
包商的人像位於繪圖中
間，為嚴肅的工作帶來
趣味效果。

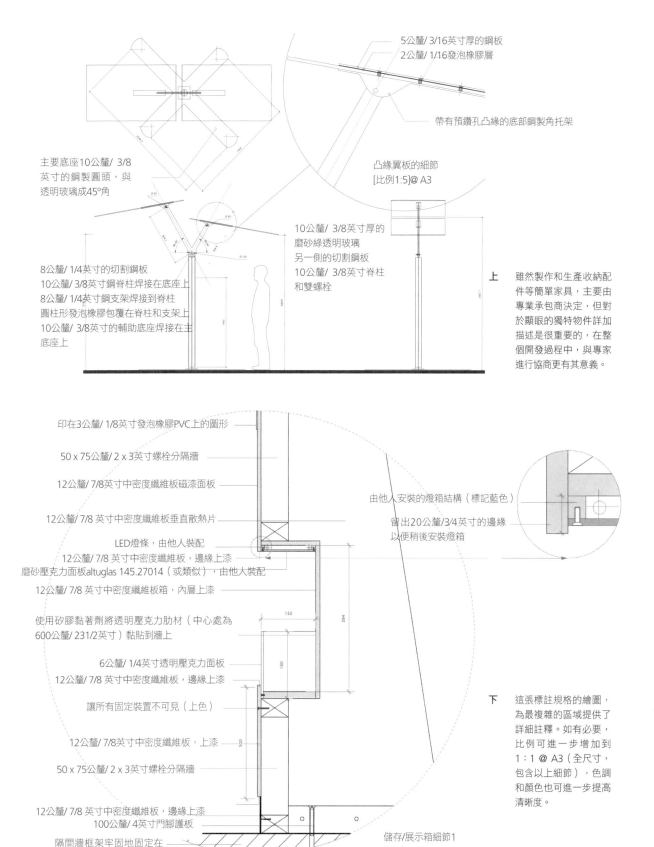

5公釐/ 3/16英寸厚的鋼板
2公釐/ 1/16發泡橡膠層

帶有預鑽孔凸緣的底部鋼製角托架

主要底座10公釐/ 3/8
英寸的鋼製圓頭，與
透明玻璃成45°角

凸緣翼板的細節
[比例1:5]@ A3

10公釐/ 3/8英寸厚的
磨砂綠透明玻璃
另一側的切割鋼板
10公釐/ 3/8英寸脊柱
和雙螺栓

8公釐/ 1/4英寸的切割鋼板
10公釐/ 3/8英寸鋼脊柱焊接在底座上
8公釐/ 1/4英寸鋼支架焊接到脊柱
圓柱形發泡橡膠包覆在脊柱和支架上
10公釐/ 3/8英寸的輔助底座焊接在主
底座上

上 雖然製作和生產收納配
件等簡單家具，主要由
專業承包商決定，但對
於顯眼的獨特物件詳加
描述是很重要的，在整
個開發過程中，與專家
進行協商更有其意義。

印在3公釐/ 1/8英寸發泡橡膠PVC上的圖形

50 x 75公釐/ 2 x 3英寸螺栓分隔牆

12公釐/ 7/8英寸中密度纖維板磁漆面板

12公釐/ 7/8 英寸中密度纖維板垂直散熱片

LED燈條，由他人裝配
12公釐/ 7/8 英寸中密度纖維板，邊緣上漆
磨砂壓克力面板altuglas 145.27014（或類似），由他人裝配
12公釐/ 7/8 英寸中密度纖維板箱，內層上漆

使用矽膠黏著劑將透明壓克力肋材（中心處為
600公釐/ 231/2英寸）黏貼到牆上

6公釐/ 1/4英寸透明壓克力面板
12公釐/ 7/8 英寸中密度纖維板，邊緣上漆

讓所有固定裝置不可見（上色）

12公釐/ 7/8英寸中密度纖維板，上漆

50 x 75公釐/ 2 x 3英寸螺栓分隔牆

12公釐/ 7/8 英寸中密度纖維板，邊緣上漆
100公釐/ 4英寸門腳護板

隔間牆框架牢固地固定在
現有的樣板上

由他人安裝的燈箱結構（標記藍色）

留出20公釐/3/4英寸的邊緣
以便稍後安裝燈箱

下 這張標註規格的繪圖，
為最複雜的區域提供了
詳細註釋。如有必要，
比例可進一步增加到
1：1 @ A3（全尺寸，
包含以上細節），色調
和顏色也可進一步提高
清晰度。

儲存/展示箱細節1
[比例1:5]@ A3

製作施工圖

施工圖沒有模稜兩可的餘地，它們應該清晰並儘可能簡單，即使是最複雜的專案，簡單的繪圖通常也意味著清晰思路和經濟有效的解決方案，更易於構建並健全。雖然繪圖不應該太過複雜，但仍必須展現足夠的訊息，以確保承包商參與競標時，工作範圍和施工品質都得到明確說明，不會因為誤解或模稜兩可的地方而導致事後糾紛。

重要的是，現場工作人員不一定熟悉指定材料的可能性和使用技術，因此需要給予他們足夠的資訊。雖然繪圖是在舒適的工作環境中以儀器設計，並最大限度地提升準確性，但它們必須要能在混亂的建築工地中合理解釋並被徹底執行，因此繪圖應該儘可能地容易理解。

所有的專案訊息都可以透過數位化方式進行傳遞，從而減少之前郵政業務不可避免的延遲和不確定因素，數位化的優勢是顯而易見的，因為延誤可能會影響價格或完成的時間。缺點是，設計師會承受巨大壓力，當面對無法預期的糾紛時必須迅速作出反應，並且讓修正能夠明確，但又不致於對整體專案及成本產生明顯影響，因此預留合理的時間安排來發展設計方案是明智的。

製圖原則

施工圖有兩種截然不同的類別：平面圖和剖面圖，可能是1:50或1：100的比例，對於小型專案或許為1：20。細節有可能以1：5或1：10的比例繪製，有時為全尺寸或半尺寸—雖然後者被認為有潛在誤導的可能，因為容易將一半與全尺寸混淆。

在開發過程中，於電腦上創建的細節規模，從螢幕中看起來可能是過度強調的，這是為了用來在全尺寸甚至更大尺寸的情況下進行檢查。如果需要的話，可以進行更精準的評估，審慎評鑑所涉及元素的大小，然後再減少比例到更簡明扼要的狀態。紀錄的說明文字，能夠在去除簡陋圖案或被誤解的手寫紀錄後，以打字方式添加。使用電腦更正線條或文字時，可以不留痕跡地進行校正，但無論是鋼筆還是鉛筆原稿，都有可能因修改而損壞紙張或相鄰的圖樣。

由於電腦繪圖可以分開保存，因此現在針對個人和專門行業製作繪圖是可行的。只使用一張繪圖，來為所有不同的活動傳達資訊，或許是應急的權宜之計，但現在為每個活動完成一張專門的繪圖，並以清晰明確的方式提供說明已經是輕而易舉。

下　淺色調的代碼材料—棕色代表木材、綠色代表玻璃、剪影的人形顯示出尺寸，車輪可從製造商的網站下載。

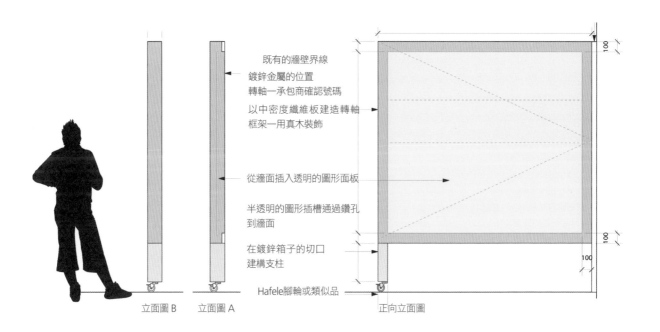

既有的牆壁界線
鍍鋅金屬的位置
轉軸—承包商確認號碼
以中密度纖維板建造轉軸框架—用真木裝飾

從牆面插入透明的圖形面板

半透明的圖形插槽通過鑽孔到牆面

在鍍鋅箱子的切口建構支柱

Hafele腳輪或類似品

立面圖 B　　立面圖 A　　　　　　　正向立面圖

這不僅降低了潛在錯誤的可能性，而且通過提供特定行業的繪圖，簡化了個別專家的工作，並消除複雜指令下可能導致的不確定性。

儘管施工圖的性質，隨著電腦專業能力的提高而產生變化，但仍需尊重既定的繪圖慣例，如果要將複雜的施工資訊，精確地傳達給承包商和其他建築行業的專業人員，共享繪圖原則至關重要。

繪圖慣例是根據製作它們的材料演變而來的，以前繪圖幾乎完全是用墨水或鉛筆於描圖紙上繪製，並通過染色線和照相來進行複製，繪圖中構成組件的清晰度，是經由改變線條粗細、線型和網格線來實現。這個過程相當耗時，由於繪圖需遵循嚴格制訂的規範，因此採用專業技術人員和「描圖員」繪製大量專案所需的繪圖是最常見的做法。領導團隊的設計師著手工作後，這些助理負責開展與完成專案，他們不需承擔最終決策的責任，但往往具有寶貴且豐富的知識，這都是持續參與專業繪圖的成果。

轉換到電腦產出後，減少重複手繪，也降低了參與編制生產訊息的勞力。然而，這些繪圖的內容並沒有太大改變，雖然變化很小，但它們已經顯著改變了最終繪圖的成果，因為使用電腦而非手工繪製的線條已能完全精確，生產品質標準化、完善化，就算出錯也不是體力而是腦力相關的問題。

手工繪製的繪圖總是會在白紙上以黑線呈現，如今電腦能使用顏色，也能以彩色印表機進行輸出，不僅能幫助理解，也可以更清楚地表達繪圖的各個部分。這對於識別玻璃來說特別有用，以前繪圖中代表玻璃的區域，總是以留白或傾斜的虛線表示。

索引標識

施工圖和詳細繪圖必須智能化且安排次序，以編號索引標識。平面圖和剖面圖構成傳達專案概況的方式，他們會在平面圖中顯示圍牆和其它主要元素的精確位置與長度，並於剖面圖中顯示高度。在設定尺寸時，標準做法是將測量值與結構內重要的現有點聯繫起來，一些通用的規格訊息一例如：牆面建築材料、地板和牆壁裝飾一也應該在平面圖和剖面圖上進行交流。然而，當需要關於材料和構造之間具體的資訊時，例如：新牆與現有結構之間的連接，則應該以更大比例繪製，並且顯示於另一張表上。這是標準的做法以確定該狀態的定位，並通過給予一個唯一的編號，來引用它曾出現過的繪圖編號以作為索引標識（例如：'細節C，圖53'）。其它資訊，像是在整個專案中都有應用的牆腳板和橫樑，雖不需要特別引用其位置，但也應該在設計師和現場工作人員的溝通過程中進行編號，以便進行有效的標識。

右頁上 　提供關鍵尺寸（僅限關鍵尺寸）的手繪平面圖（最初是A3尺寸），以及材料和施工技術的註釋（由繪圖關鍵部分的公認圖形代碼中得到確認），被繪製到較大比例的細節將被圈出來，並給予一個標識的英文字母（這個適中的專案只有一張細節圖表）。

右頁下 　關鍵細節每個都帶有識別碼，涵蓋一般和特定的情況。註釋描述組件的大小，以及它們如何被適當的固定。

PROPOSED PLANS
SCALE 1:50 DRAWING 2

9 BARNSBURY SQUARE

CONSTRUCTION DETAILS
SCALE 1:2 DRAWING 5

這裡顯示電腦製作的平面圖和剖面圖中，利用了繪圖的公認原則，原有結構運用細線法或以較粗的黑色線條勾勒出輪廓，將它與灰色繪製的新結構區分隔開來。新結構包含更多細節並顯示建築資訊，例如：以石膏板包覆隔間牆的框架，藍色為玻璃架，並在代表垂直玻璃支架的地方進行加強，剖面圖清楚顯示截面的位置，字母旁邊的灰色矩形可以解釋視圖的方向。

全 剖面圖的截面是由平面圖中的AA線定義，紅色的圓圈代表結構的關鍵要素將單獨繪製，以更大比例呈現細節。

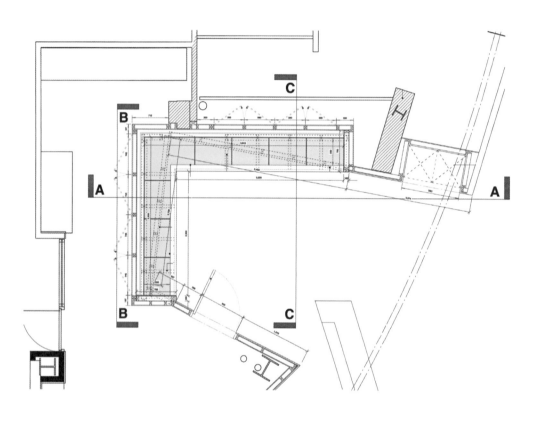

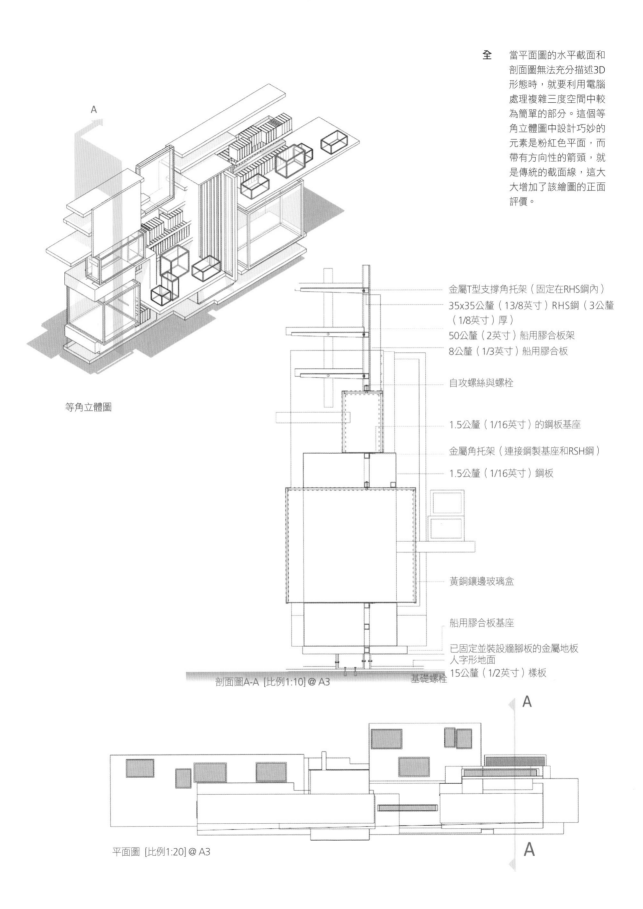

全　當平面圖的水平截面和
剖面圖無法充分描述3D
形態時，就要利用電腦
處理複雜三度空間中較
為簡單的部分。這個等
角立體圖中設計巧妙的
元素是粉紅色平面，而
帶有方向性的箭頭，就
是傳統的截面線，這大
大增加了該繪圖的正面
評價。

A

等角立體圖

金屬T型支撐角托架（固定在RHS鋼內）

35x35公釐（13/8英寸）RHS鋼（3公釐
（1/8英寸）厚）

50公釐（2英寸）船用膠合板架

8公釐（1/3英寸）船用膠合板

自攻螺絲與螺栓

1.5公釐（1/16英寸）的鋼板基座

金屬角托架（連接鋼製基座和RSH鋼）

1.5公釐（1/16英寸）鋼板

黃銅鑲邊玻璃盒

船用膠合板基座

已固定並裝設牆腳板的金屬地板

人字形地面

15公釐（1/2英寸）樣板

基礎螺栓

剖面圖A-A [比例1:10] @ A3

A

平面圖 [比例1:20] @ A3

A

這兩頁中陳列出一些必要繪圖，以充分解釋一個入口極小的空間結構。雖然這個例子由於牆壁的角度而變得更加複雜，但是大致而言，小範圍的施工圖比較複雜，因為實際需求不論空間大小，就施工場域中需要傳達的訊息是相同的。

下 剖面圖的切割面是由曲折形紅線所定義，並經由兩個字母B連結到平面圖。這是公認的慣例，其中一條直線無法有效地表達施工的關鍵部分，在這種情況下，以連續的線條來定義局部條件是很重要的。

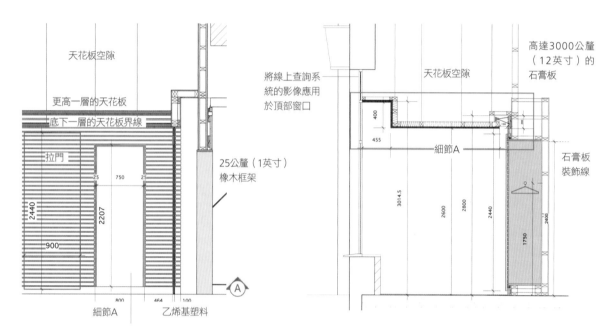

門廊高度A
[比例1:20@ A1]

門廊高度B
[比例1:20 @ A1]

上 高度位置由平面圖上小圓圈中的字母A標識，該小圓圈疊加在實心三角形上，其頂點顯示出視圖的方向。

右 平面圖主要涉及識別的區域與條件（例如較低的天花板），和其設置時所需的尺寸。原有的牆壁以堅實的色調表示，新牆體則以其結構框架為特徵，這也解釋了其中有絕緣芯體。

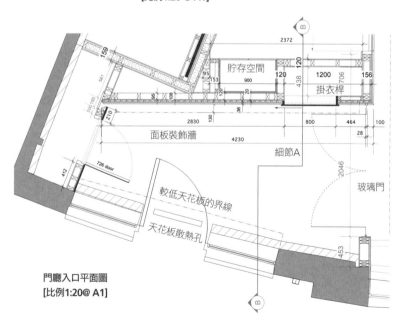

門廊入口平面圖
[比例1:20@ A1]

下　紅色的虛線矩形，標識
　　　此區域將以更大比例尺
　　　繪製。

左下　剖面圖C展示了大衣櫃的
　　　　寬廣結構，內部加上色
　　　　調有助於理解繪圖，優
　　　　雅的衣架符號代替文字
　　　　說明，兩個圓圈確認了
　　　　需要放大比例的區域。

右下　關鍵門楣和底層狀況的詳
　　　　情將會識別在剖面圖C。

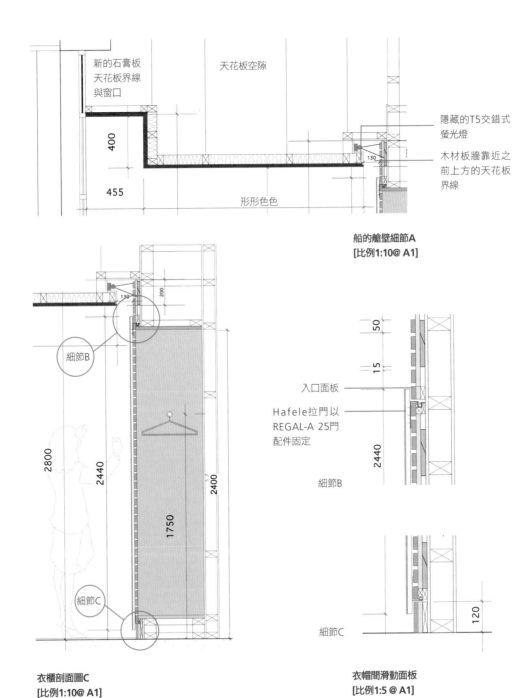

新的石膏板
天花板界線
與窗口

天花板空隙

400

455

形形色色

隱藏的T5交錯式
螢光燈

130

木材板牆靠近之
前上方的天花板
界線

船的艙壁細節A
[比例1:10@ A1]

130

200

細節B

2800

2440

1750

2400

細節C

衣櫃剖面圖C
[比例1:10@ A1]

50

15

入口面板

Hafele拉門以
REGAL-A 25門
配件固定

2440

細節B

120

細節C

衣帽間滑動面板
[比例1:5 @ A1]

註釋

在繪圖上的註釋適用特別的詞彙和語法，應加以遵守和熟讀，並學習專業術語的應用；因為使用不正確、不專業的詞彙或術語，會嚴重破壞設計圖說的確實性。

註釋應該簡短：它們最好是專業用語，它們是對承包商的指示，因此不應該用來解釋設計美學或預期的效果。一般來說，它們需要作出三個事實陳述：它們應該說明所指的材料或物體、必須陳述其大小、並簡要描述工法（例如：'10公釐（1/3英寸）膠合板以94 x 44 sw剪力釘拴緊）。詳細的繪圖中，應該將這三種訊息添加到個別元素內，假設其中一個是非必要的，那麼可以進行省略。如果添加額外的資訊，即使對於整體細節不太明顯，設計師仍需將過程具體化，並決定它是否全面而簡潔，再於註釋中進行描述。如果需要添加某些內容，再視需加以補充。

下　本剖面圖詳細介紹於上下裝設玻璃窗的新建樓層，虛線縮短了垂直元素以符合繪圖大小，註釋簡潔並全面地描述了所有組件、材料、尺寸和固定方式，在小張的平面圖和完整剖面圖中都有顯示其位置。

垂直剖面圖 A-A
[比例1：10]

1　10公釐（1/3英寸）石膏板，以灰泥抹上薄塗層，並漆上白色

2　20公釐（3/4英寸）雙層玻璃窗，以白雪松色粉刷框架

3　牆體結構：80 / 50公釐（2英寸）木製板條，20公釐（3/4英寸）中密度纖維板，10公釐石膏板，以灰泥抹上薄塗層，並漆上白色

4　200/100 / 5公釐黑白地鐵磚

5　70 / 20公釐（3/4英寸）SW牆腳板，並漆上白色

6　地板結構：3公釐（1/5英寸）澆鑄彩色聚氨酯漆，30公釐（1 1/4英寸）水泥砂漿，20公釐（3/4英寸）衝擊聲隔音，20公釐（3/4英寸）硬質發泡聚苯乙烯，14公釐（2/3英寸）中密度纖維板片，197公釐（73/4英寸）木地板托樑

7　225 / 89公釐（3 1/2英寸）鋼製管道

8　地板結構：地毯，20公釐（3/4英寸）隔音，現有混凝土樓板

9　1700公釐（67英寸）高磚造地基

10　Ø250公釐（10英寸）鑄鐵立柱

專業工項圖說

　　針對參與專案建設的不同工項，提供單獨的圖說是一種很好的做法。如此能提供各種工項界面整合足夠資訊。儘管水電工、電氣技師、供暖與通風工程師等專家的工作，需與現場其他人的工作內容相結合，但提供由他們全權負責專業工項施工圖是有必要的。電腦製圖可以在單獨的圖層中添加預先要求的專業資訊，明確的專業繪圖能夠減少混淆和錯誤。

右
＋
下　　繪圖的複雜度取決於專案的複雜程度─即使是小型專案也可能非常複雜。這兩張圖分別為一家電氣承包商提供不同程度的訊息，但每個都非常注重燈具的擺設佈局。上方的平面圖顯示了三個不同配件的位置，每個配件都有不同的符號、標示不同的規格說明，並將它們連接在同一個開關電路上。下方的平面圖論述兩個不同的配件，並提供了設置尺寸。對於與天花板相關的所有平面圖，習慣上會使用「反射」天花板平面圖，如同天花板能夠在地板上進行反射一樣。通過保持平面佈置的方向，能讓天花板和地板元素之間的相關性維持簡單。

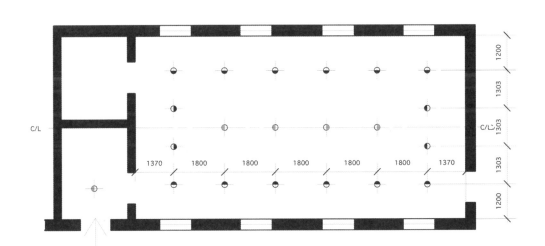

施工規範

工程規範是關於設備零件的品質與性能以及建築結構期望標準的書面描述，對於更大型的專案，可以作為單獨的工項文件發行，而對於較小的專案，則可以添加到繪圖內。在這個例子中，印在平面圖底部的大量文字與繪圖十分相稱，為兩者之間的平衡提供了很好的模型，通常一般的做法是，將當地建築法規、交易標準和製造商的安裝說明，置於圖中作為一般性介紹。

全 在平面圖底部有典型的規格說明。

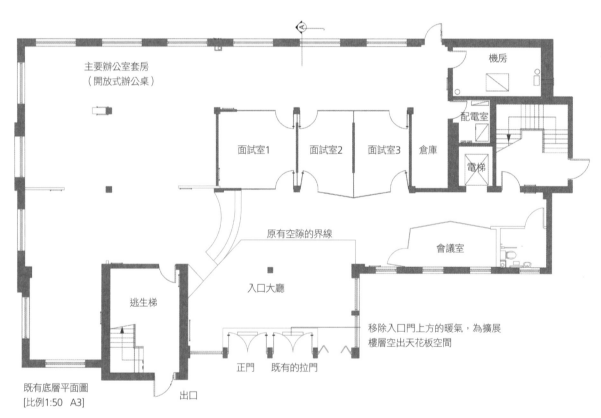

既有底層平面圖
[比例 1:50　A3]

修改版本

　　一旦發布繪圖後，無論是投標前還是在現場開始施工後，都有必要進行一些更改。 作這樣的修改或「修訂」，一旦涉及需費力地擦除鋼筆和鉛筆的線條，一定會導致繪圖表面的惡化。現在，電腦繪圖可以在改變後不留下任何原始錯誤的痕跡，但是所有參與建築工序的人都需要警惕的是，改變已經發生，而且必須意識到這些改變是什麼。

　　所有相關繪圖完成更改後，應在圖紙右側的「修改框」（通常是垂直欄）中以文字描述，註明日期並給出識別號碼或字母（例如：「修正案C.辦公室的門改變位置」）。

　　修訂版本出現後的工作表，編號應該以最後修訂的字母或數字於末尾附加，例如：編號23B的繪圖已被修改了兩次（A和B），因此當修正案C被添加時，將採用修改後的編號23 C。將修改後的繪圖影本交給參與施工的每一個人，是正常且有效的做法，有時候現場的其它工程會出現意料之外的影響力，因此必須讓所有參與者都能意識到每一個變化。

下　在施工圖中會將所有的修改列表合併，左欄中的字母標明所做修訂的版本，中間一欄為修正描述，也因此確定了繪圖的相關區域。右欄記錄了修改的日期，和發布給承包商與其他顧問的情況，這在之後有關延誤責任的爭議中可能會很重要。

	細節	日期
A	現場大小應用	08 02 07
	裝飾牆修改	
	逃生梯重新配置	
B	展示消防安全標誌	21 02 07
C	逃生梯重新配置	01 03 07
	展示新家具的尺寸	
	修改建築商的註釋	
D	擴大逃生梯和走廊	30 03 07
	增加逃生門	
	增加電氣注意事項	
E	展示區域之間的斜坡	23 04 07
F	展示逃生門U閥和視覺面板、可容納的樓層高度差	03 05 07
G	天花板細節修改	18 05 07
	重新安置地板長柄耙	
H	減少逃生梯的死角	23 05 07
J	重新調配逃生梯	01 06 07

Case study 設計繪圖

　　在詳細的平面圖和剖面圖中，描述矩形建築的構造是相對簡單且具有說服力的，而且在製作時，任何熟悉專業製圖慣例的人，都可以輕鬆取得這些繪圖。非直角提供了一些問題，但因為它們是由直線定義，可以被合理化，曲線或圓形結構帶來更多問題，不僅要分析如何建構它，也需要描述構成過程中所需繪圖的類型和性質。

　　為了說明博物館內展示區域的構造，製作了以下繪圖。視覺上看似複雜的整體，在經由結構分析後，確定了相對簡單的基本弧形肋材組件，但仍有必要重新思考關於傳統繪圖的相關建議。這個平面圖演變成追蹤建構元素的一系列平面圖，由於傳統的平面部分，無法明確顯示組件中的角度縮減，因此最終結構及其弧形肋材骨架的繪圖將會以透視圖取代。

全　基本平面圖是分層展示的，繪圖依據生產完成的複合材料按順序疊加，能單獨呈現專案的不同面向。

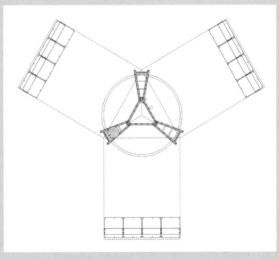

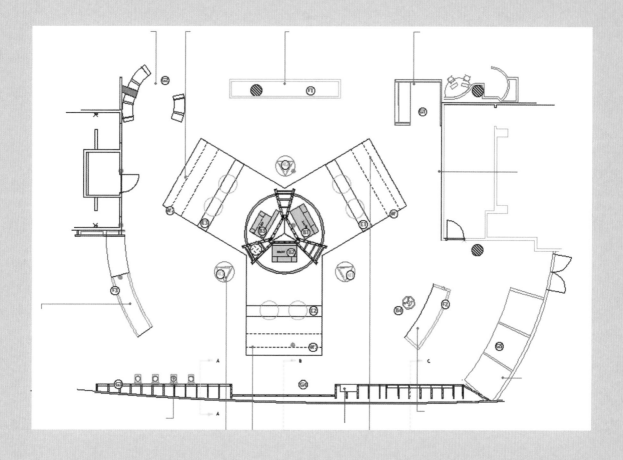

上　其它展覽結構中的3D元素。

左下　決定中心結構投影面積的關鍵尺寸。

右下　鋪設地板裝修在基本平面圖上做出預定的簡單變化，為鋪設地板的專家提供了明確訊息。這些資訊曾經標註在更為複雜的平面圖中，以傳達給所有承包商和分包商。

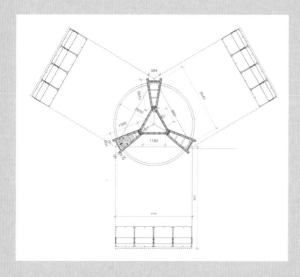

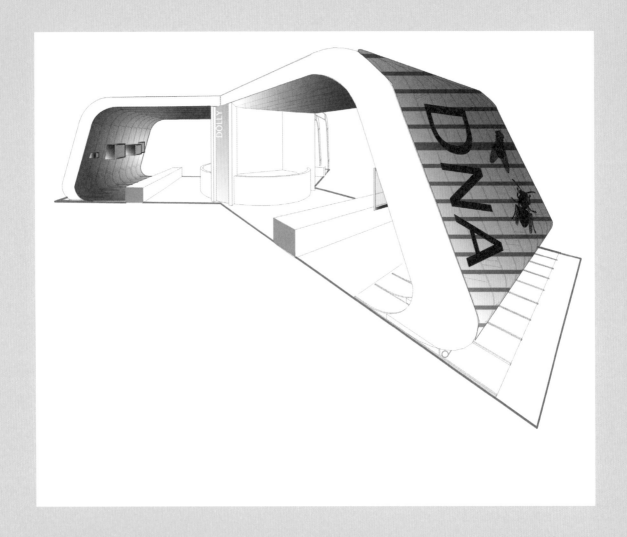

一旦3D繪圖建立了個別弧形肋材的狀態，恢復為2D的輪廓是合適的，這是確定尺寸和半徑最明確的方式。

如果繪圖是由人工繪製，那麼提供關於輪廓和結構技術的訊息是必不可少的，但是處理弧形部分要困難得多，製作3D繪圖肯定會耗費過多時間，甚至有經驗的製作者也要花時間去理解其含意，因為有相當多的機會被誤解。數位化製圖的簡單調整，讓基礎繪圖能夠協調一致，將專業訊息直接傳遞給適當的接收者，以使他們只專注於自己負責的工作部分。將複雜的整體細分為易於理解的部分和元件，說明了建築結構的相對簡單性，也能降低施工預算。

上　一個只有輪廓的透視圖介紹了最終產品。

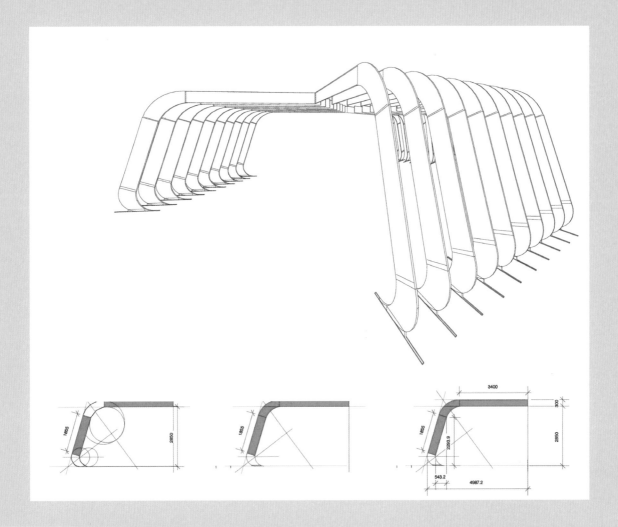

上　類似骨骼的透視圖顯示了肋狀結
　　　構及其連接處，紅色部分展示了
　　　直線長度和角度的關鍵尺寸。

右　上方剖面圖為交叉的肋狀物確定
　　　了間距，下方圖則定義了半徑。

資料來源

詞彙表

在室內設計中有許多與繪圖相關的詞語，它們或多或少地為人所知，但對每個人而言，這些詞語各有不同解釋且易受他人影響。從新技術中引入的詞彙，也愈來愈複雜，因此本書中整理出室內設計領域常用的專業術語，值得再被討論與理解。

製圖

製圖在字典中的定義，是利用線條在表面上畫出的圖像或平面圖，特別是指用鉛筆或鋼筆製成的草圖或輪廓線。對於室內設計師來說一直是這樣的定義，直到電腦的出現，如果將電腦添加到繪圖儀器列表中，其定義或多或少仍然如此。同一本字典將製圖的活動定義為「製作繪畫的藝術」，這對於室內設計而言是相當令人滿意的。「製圖」這個詞可以用來描述一切，從潦草的塗鴉到最精緻的手工藝品。它可以描述抽象、寫意、現實或技術性的東西，而這些東西可以是手製、用技術工具製作，或是由電腦產出的寫實製品，其製作的目的是創建並完成一個室內設計專案。當然，製圖也可以代表紙張上的許多個別圖形，這些圖形通常是為了分發給委託、創作和建造內部專案的人員。從室內設計師工作室所發出的任何東西，除了信件之外，都可能會被描述為製圖，這樣的慣例也被這本書所接受。

製圖可按下列術語進一步分類：

數位化繪圖

使用電腦所製作的繪圖。

手繪圖

完全沒有使用技術儀器，以眼睛判斷的繪圖，或者是指使用儀器進行基本描繪，最後再以手繪完成的製圖。

圖片

主要是3D且由電腦所創建的圖像。

手工繪圖

手工製作，不論有無使用技術儀器。

模型

有兩種類型的模型：
- 物理的或「真實」的以3D方式呈現，按比例製作，物理結構與繪圖是對比的。
- 由電腦生成的數位、虛擬3D圖像或繪圖，通常是為了呈現強烈的真實性。

擬真圖

通常是經由電腦或手繪完成的3D繪圖，並使用色彩與色調。

技術製圖

技術製圖有兩種類型：
- 在電腦上使用適當的繪圖軟體按比例製作，或以傳統的儀器，如直尺、三角板、圓規、鉛筆或鋼筆來進行手繪。
- 通常按比例製作，但偶爾會以手繪方式交流技術資訊。

視覺化

準確的3D形式，通常會添加顏色表現於室內設計中，過去曾搭配技術儀器以手工製作，但現在更有可能是由電腦生成。

索引

（以斜體字呈現的頁碼是圖片標題）

圖片來源

● 編註:本篇內容保留圖片提供者原文名稱，以供查找。

封面	上	Drew Plunket；下Grace Patton
封底	左	Tess Syder；右Amanda Youlden
1	全	Matthew Marechal
3	全	Hyun Hee Kang
5	全	Paula Murray
6	上	Louise Martin
	下	Ali Stewart
7	上	Jason Milne
	下	Olga Valentinova Reid
8	左	Jason Milne
9	下	Xander Gardner
10	左	Simon Capriotti
11	上	Stuart Gordon
	下	Emma Wynn
12	上	Neil Owen
	下	Stephen Noon
13	右	Olga Valentinova Reid
14	左上和右上Richard Smith	
	左下和右下Olga Valentinova Reid	
15	左上和右上Richard Smith	
	左下和右下Olga Valentinova Reid	
16	左	Robert Harvey
	右上	Olga Valentinova Reid
	右下	Richard Smith
17	全	Yoon Si Yoon
18	上和下Roseann Macnamara	
19	左上和右上Claire Roebuck	
	左下和右下Louise Martin	
20	全	Olga Valentinova Reid
21	上	Cassi Alnwick-Elliott
	下	Rachel Burns
23	上	Lorna Midgley
25	全	Drew Plunket
27	全	Drew Plunket
28-29	全	Drew Plunket
30-31	全	Olga Valentinova Reid
32-33	全	Olga Valentinova Reid
34-35	全	Olga Valentinova Reid
36-37	全	Drew Plunket
38	上	Drew Plunket
	TIP	Drew Plunket
39	左上和左下Drew Plunket	
	右上	Zaheed Khalid
40	上	Zoe Tucker
	下	Paula Murray
41	左	Patrick Macklin
	右	Patrick Macklin
42-43	全	Drew Plunket
44-45	全	Drew Plunket
46	下	Amanda Youlden
47	TIP	Drew Plunket
	下	Robert Millar
48	上	Angela Pignatelli
	右	Jason Milne
49	上	Paul Revie
	右	Drew Plunket
50	左和右 John Gigli	
	TIP	Vivien Maxwell
51	下	Amanda Youlden
	右	Vivien Maxwell
52	左	Robert Millar
	右	Gina Leith
	下	Lucy Galloway
53	全	Lucy Galloway
54-55	全	Robert Millar
56	全	Paula Murray
58	左	Jason Milne
	右上	Louise Martin
59	全	Jason Milne
60	上	Drew Plunket
	右	Louise Martin
61	左	Arlene MacPhail
	右	Nicky Bruce
	上	Hyun Hee Kang
	左	Grant Morrison
63	全	Drew Plunket
64	全	Emma Franks
65	左	Michael Maciocia
	右	Ashley Mooney
66-67	全	Tess Syder
68-69	全	Claire Probert
70-71	全	Olga Valentinova Reid for Curious Group
72	上	Craig Tinney
	中	Helen Davies
	下	Val Clugston
73	全	Paula Murray
74	全	Jason Milne
75	全	Kavin Maclachlan
76	左	Joe Lynch
	右	Lisa Donati
77	左上	Louise Martin
	右上	Jason Milne
	右下	Jason Milne
78	TIP	Nicky Bruce
	下	Jason Milne for DMG Design
79	全	Jason Milne
80	全	Api Tunsakul
82/83	全	Hyun Hee Kang
84	全	Naomi Prahm
85	全	Zhang Yifan
86/87	全	Jason Milne for Contagious
88	全	James Conner
89	上	Jason Milne for Contagious
	下	Melba Beetham
91	上	Jennifer Laird
	下	Jamis Connor
92	上	Louise Martin
	右	Ashley Mooney
	TIP	Gillian Polonis
93	上	Drew Plunket
	下	Robert Harvey
94	上	Jamis Connor

作者的致謝詞

我非常感謝所有允許並提供我在本書中所使用繪圖的人，特別是Digger Nutter，他分享了對數位設計未來的看法。Jason Milne，他的電腦製圖能證明優秀的繪圖取決於設計者本身而不是工具。還有Olga Reid，對於她探索數位設計的遠見以及奉獻，她還特別為這本書創作了許多數位圖像。